李陽冰三墳記城隍廟碑

傳世經典書法碑帖

30

中國國家畫院書法篆刻院 主編

河北出版傳媒集團

河北教育出版社

圖書在版編目 (CIP) 數據

李陽冰三墳記城隍廟碑 / 中國國家畫院書法篆刻院
主編 . —— 石家莊 : 河北教育出版社 , 2015.12
（傳世經典書法碑帖）
ISBN 978-7-5545-2066-6

Ⅰ . ①李… Ⅱ . ①中… Ⅲ . ①篆書—碑帖—中國—唐
代 Ⅳ . ① J292.24

中國版本圖書館 CIP 數據核字 (2015) 第 302521 號

書　名 / 傳世經典書法碑帖・李陽冰三墳記城隍廟碑

主　編 / 中國國家畫院書法篆刻院

出　品 / 北京頌雅風文化傳媒有限責任公司

出版發行 / 河北教育出版社
　　　　　石家莊市聯盟路705號　郵編 050061
　　　　　www.songyafeng.com

　　　　　北京市朝陽區望京利澤西園3區305號樓
　　　　　郵編 100102　電話 010-84852503

印　張 / 9

開　本 / 787 mm × 1092 mm　1/8

印　刷 / 北京方嘉彩色印刷有限責任公司

製　版 / 北京頌雅風製版中心

裝幀設計 / 周帥　胡廣龍

設計總監 / 鄭子杰

特約編輯 / 安妍　伍元芳　弓翠平

責任編輯 / 閆璐

編輯總監 / 劉峥

出版策劃 / 孫海新　宋建永

出版策劃 / 河北出版傳媒集團

出版日期 / 2015年12月第1版　第1次印刷

書　號 / ISBN 978-7-5545-2066-6

定　價 / 42.00元

李陽冰

三墳記城隍廟碑

李陽冰，生卒年不詳，字少溫，譙郡（今安徽亳州）人，一說合州（今重慶合川）人（見《一統志》），唐代書法家。李陽冰爲李白族叔，曾爲李白作《草堂集序》。初爲縉雲令、當塗令，後官至國子監丞、集賢院學士，世稱『少監』。他善詞章，工書法，尤精小篆，初師《秦嶧山碑》，承李斯玉筋筆法，後又在體勢上變其法，綫條婉轉流動、遒麗瘦健。其篆書勁利豪爽，風行而集，識者謂之

蒼頡後身。

《三墳記》，唐大曆二年（七六七）刻。此碑兩面，共二十三行，每行二十字，文字布局規整，端莊嚴謹，最適初學篆書者臨摹習練。

《城隍廟碑》，唐乾元二年（七五九）刻，李陽冰時任縉雲縣令，于城隍廟祈雨有應之後篆寫刻制。此碑文字瘦勁圓轉，勻稱均衡，章法緊凑，應規入矩，承李斯筆法却又有變通之處。

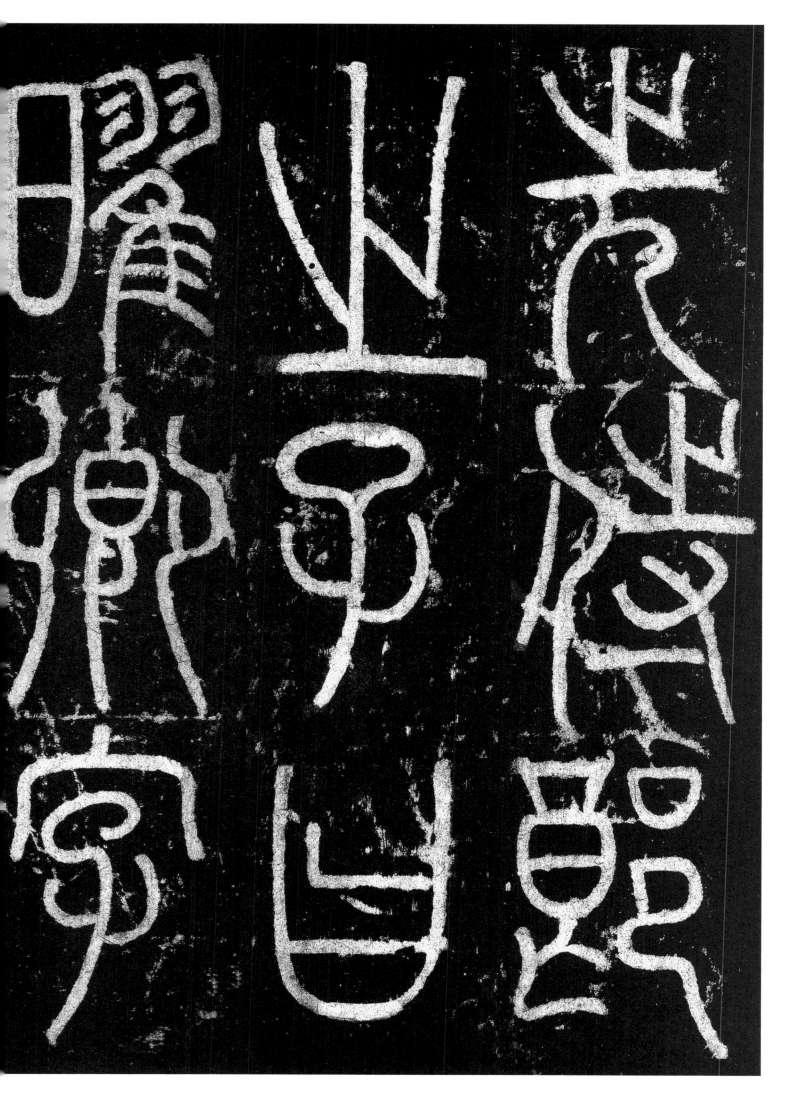

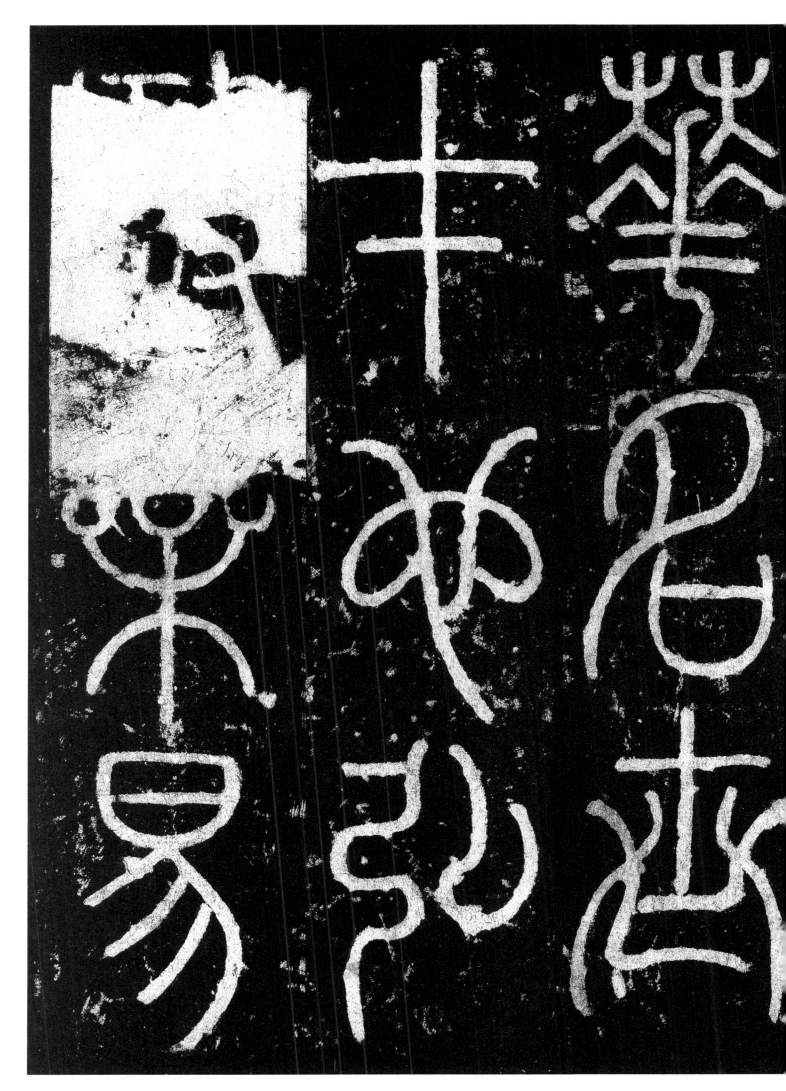

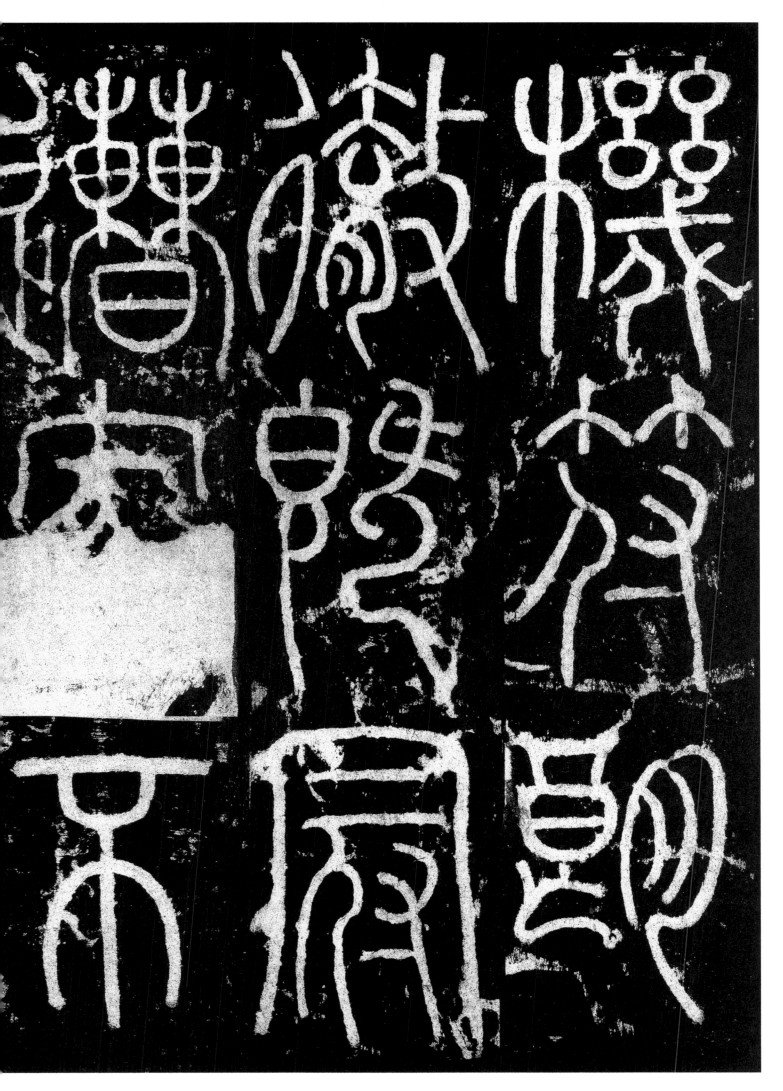

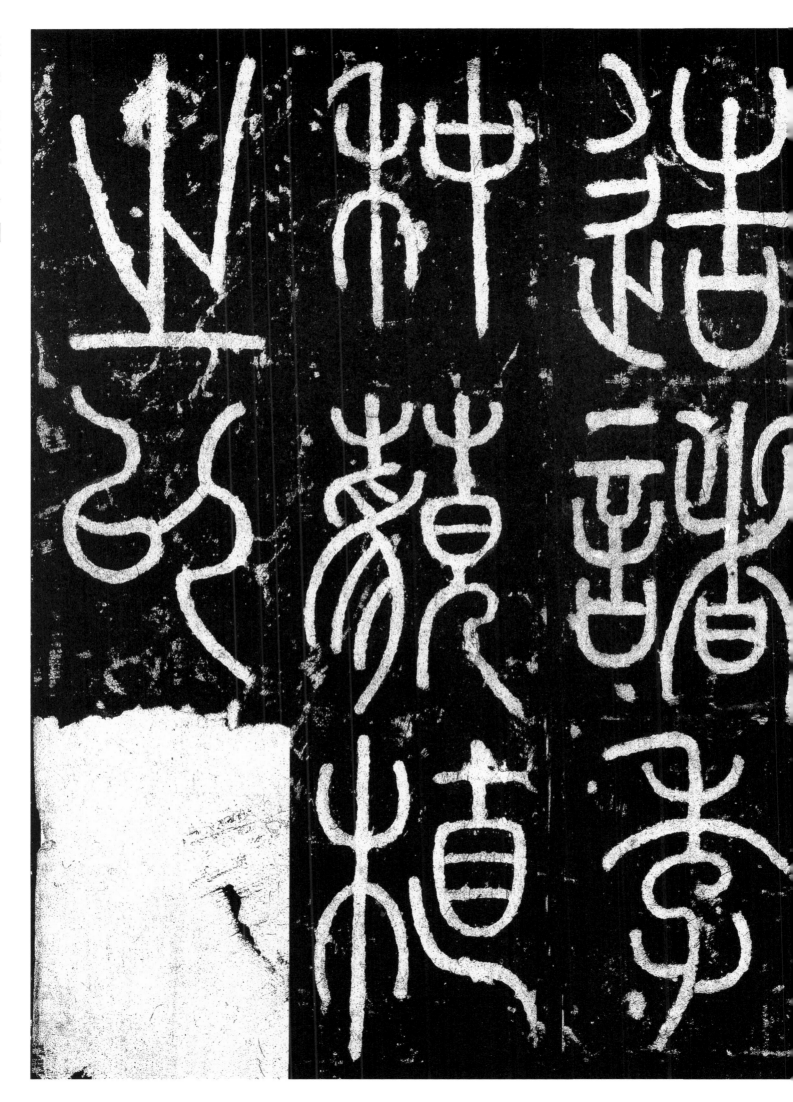

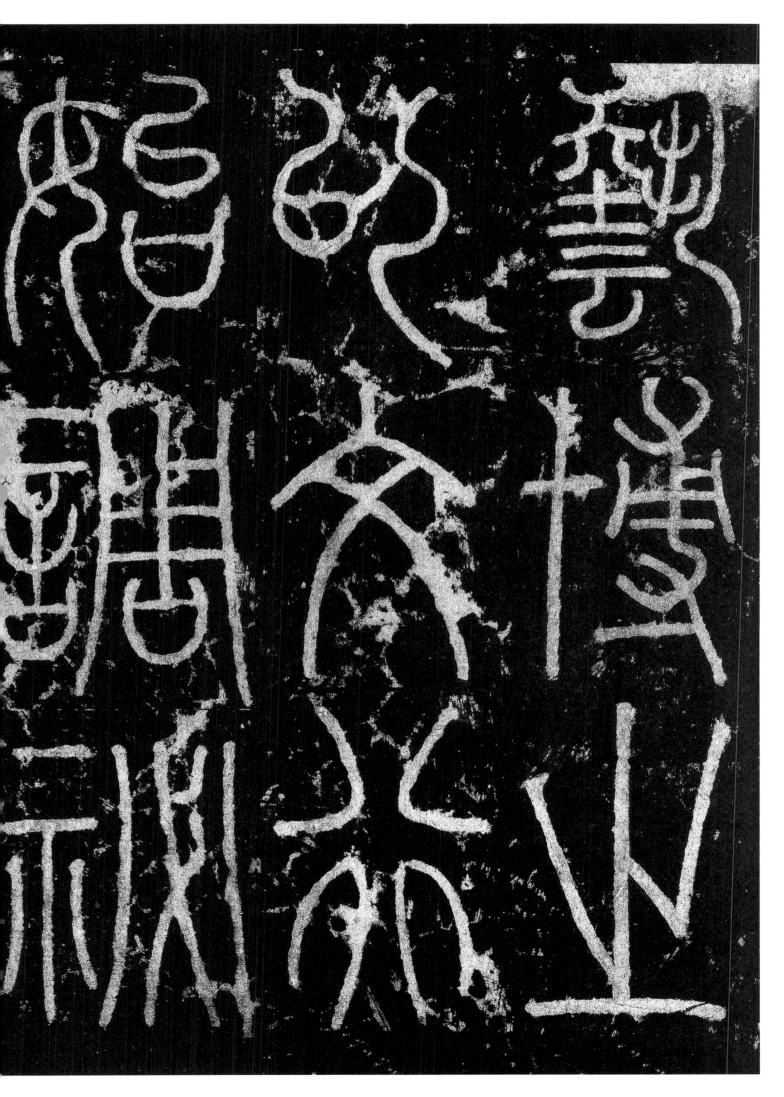

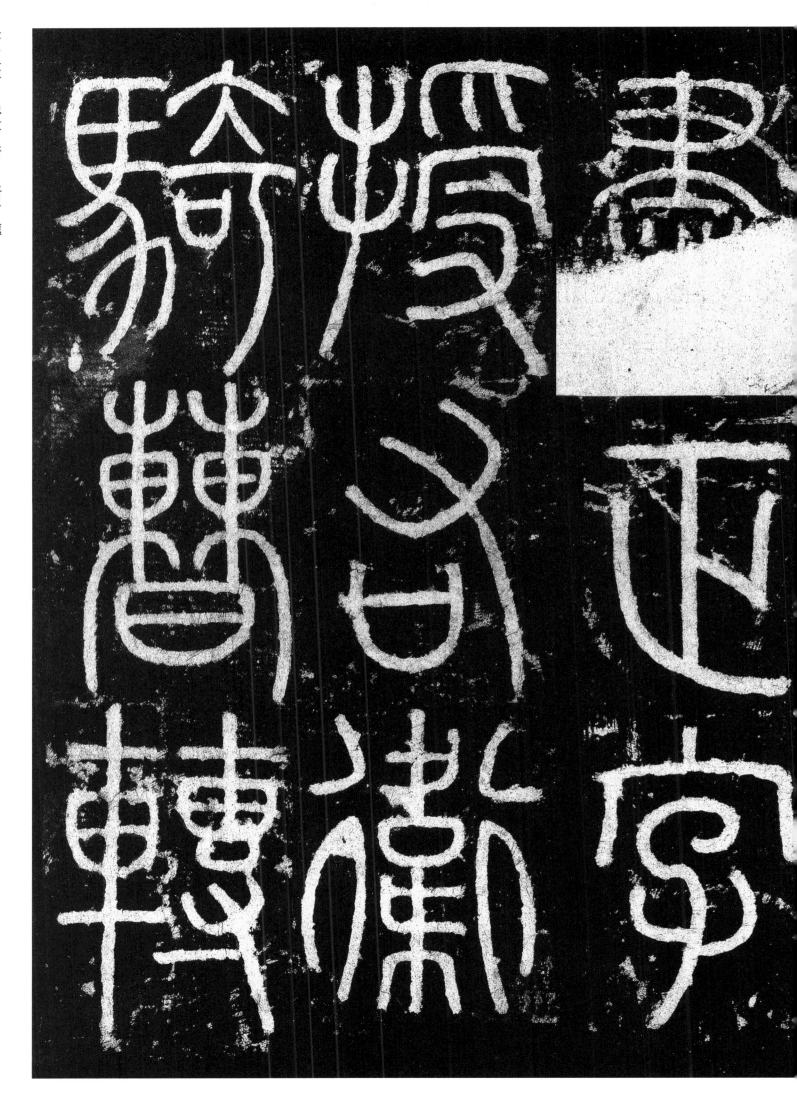

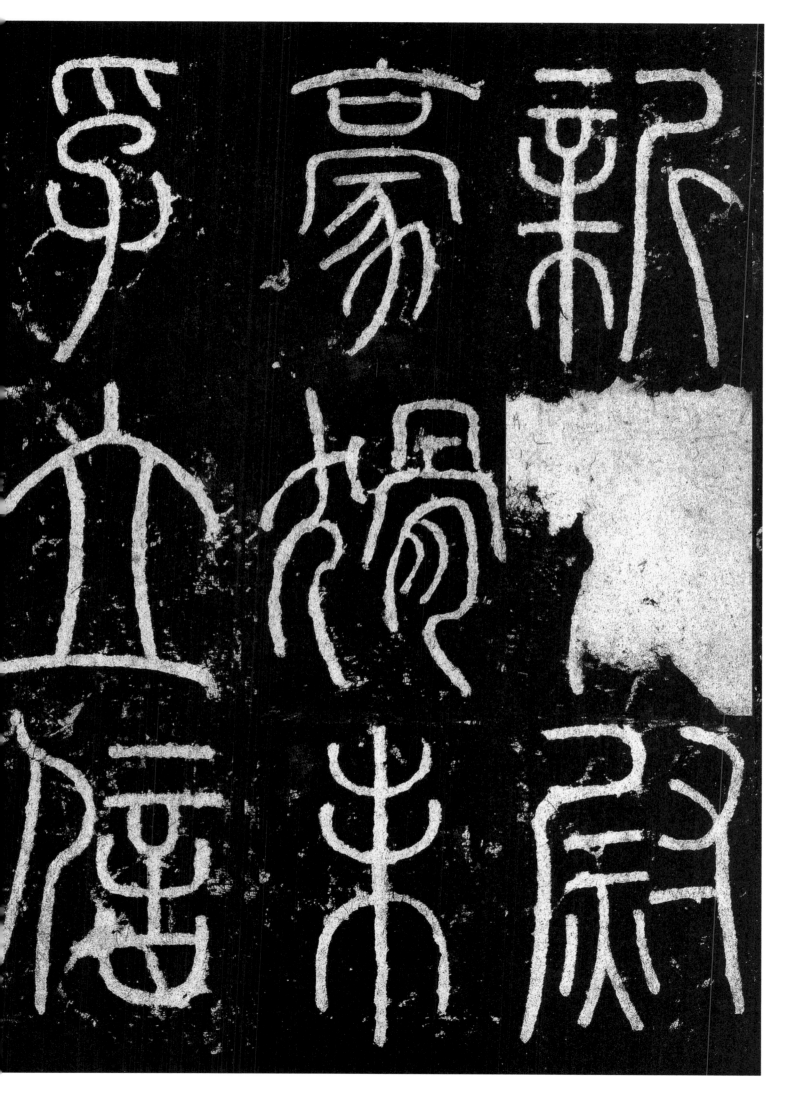

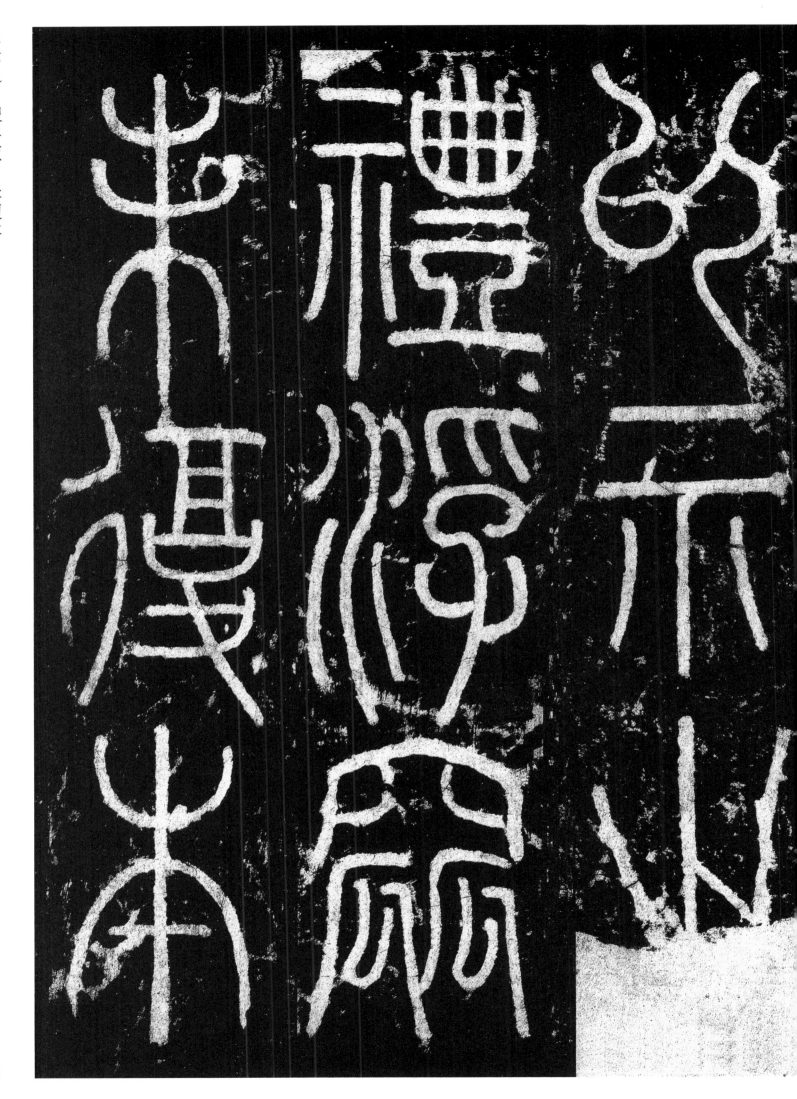

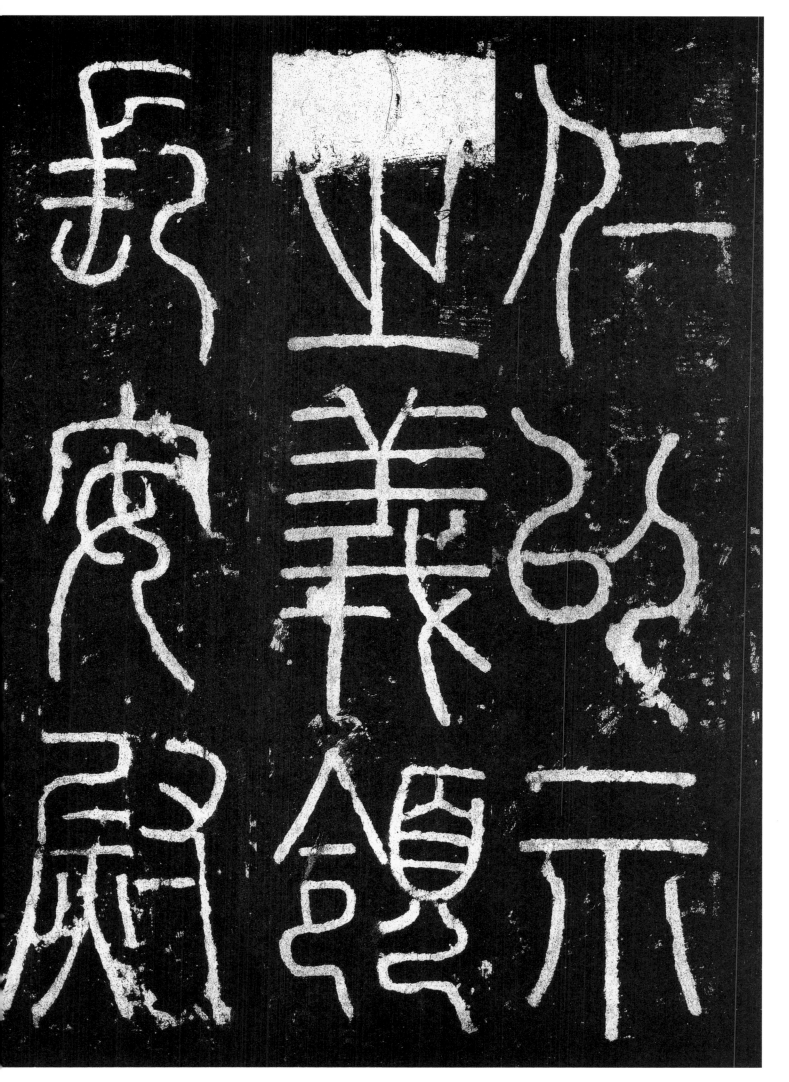

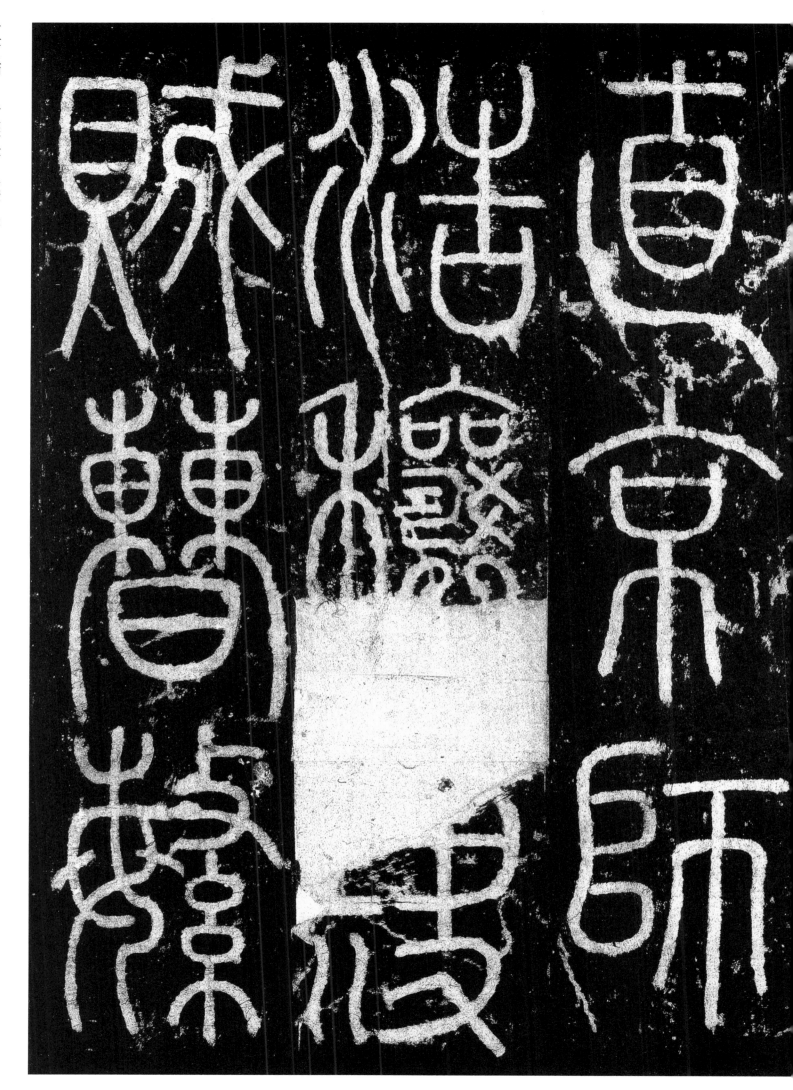

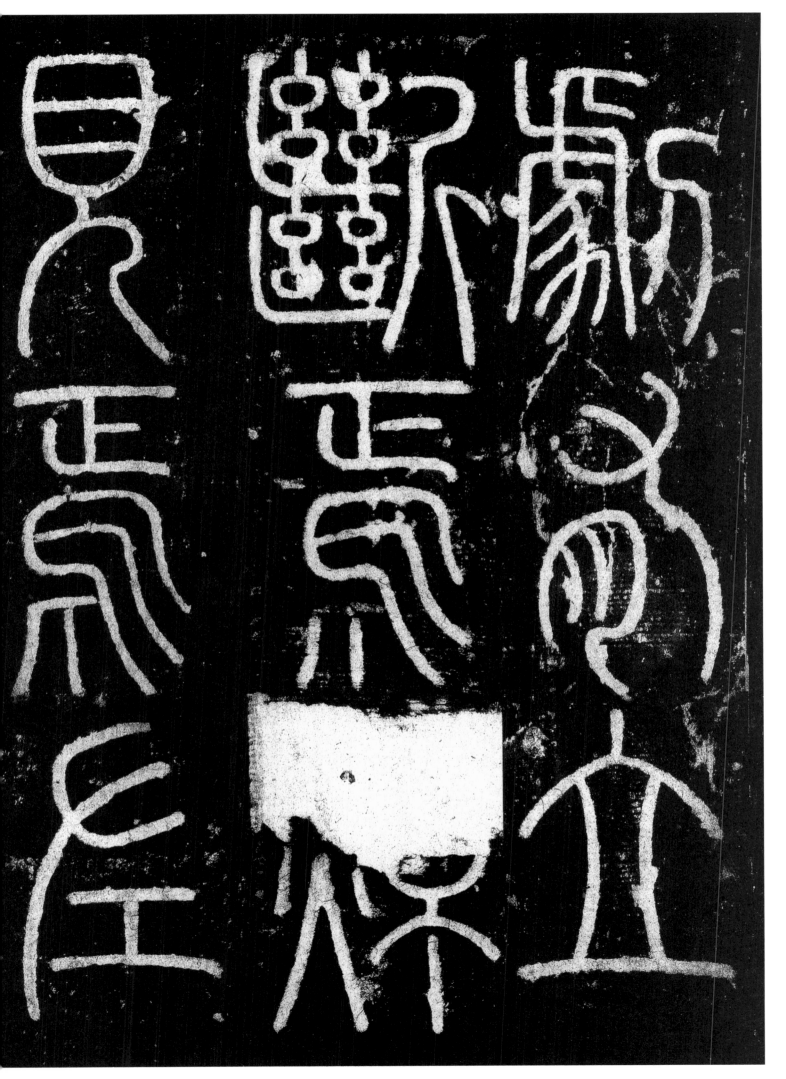

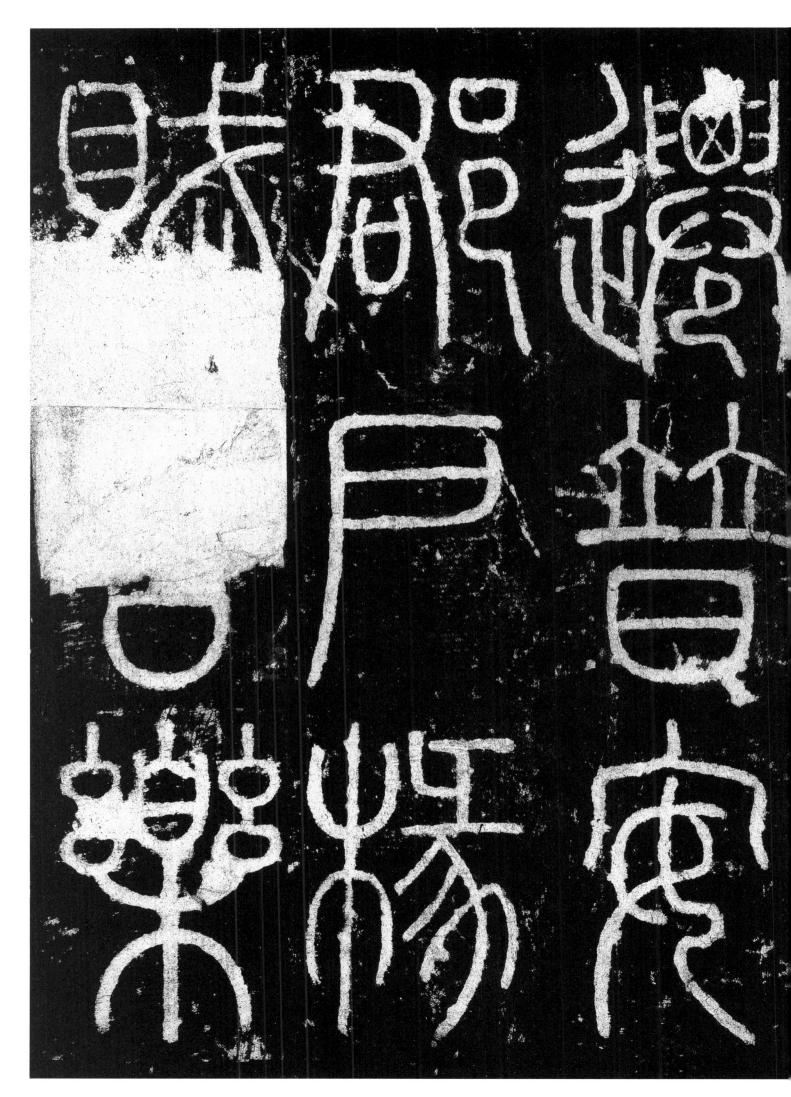

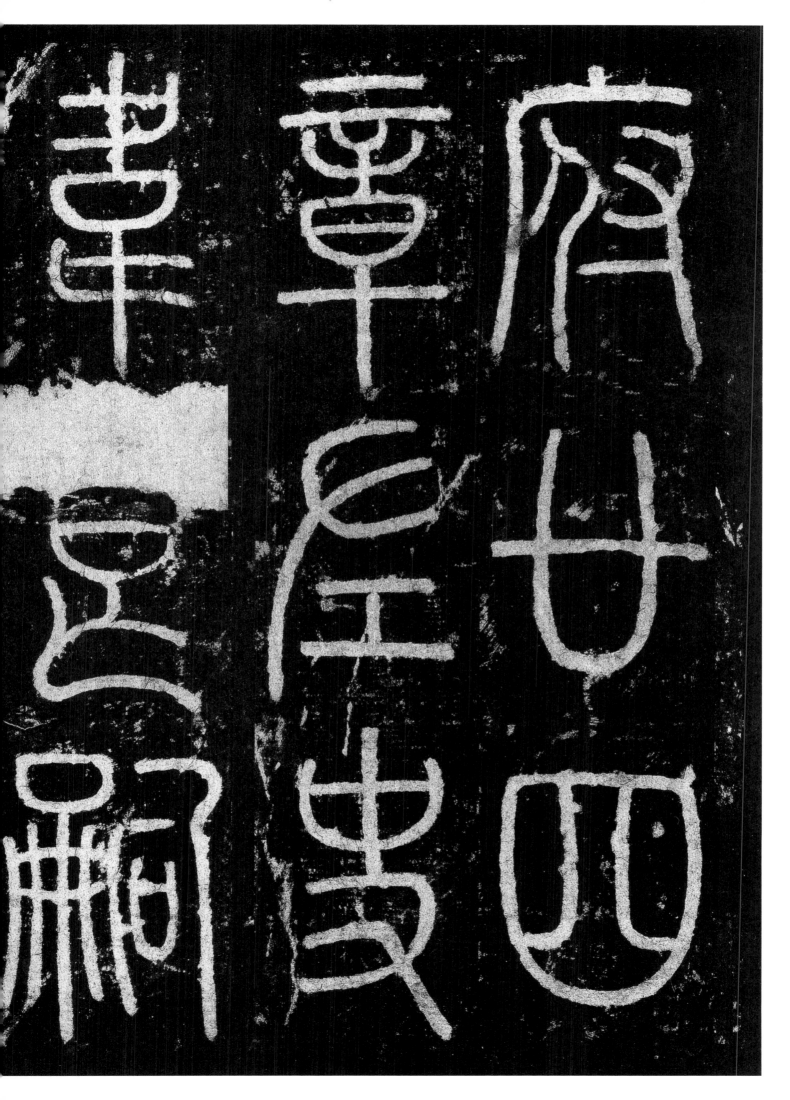

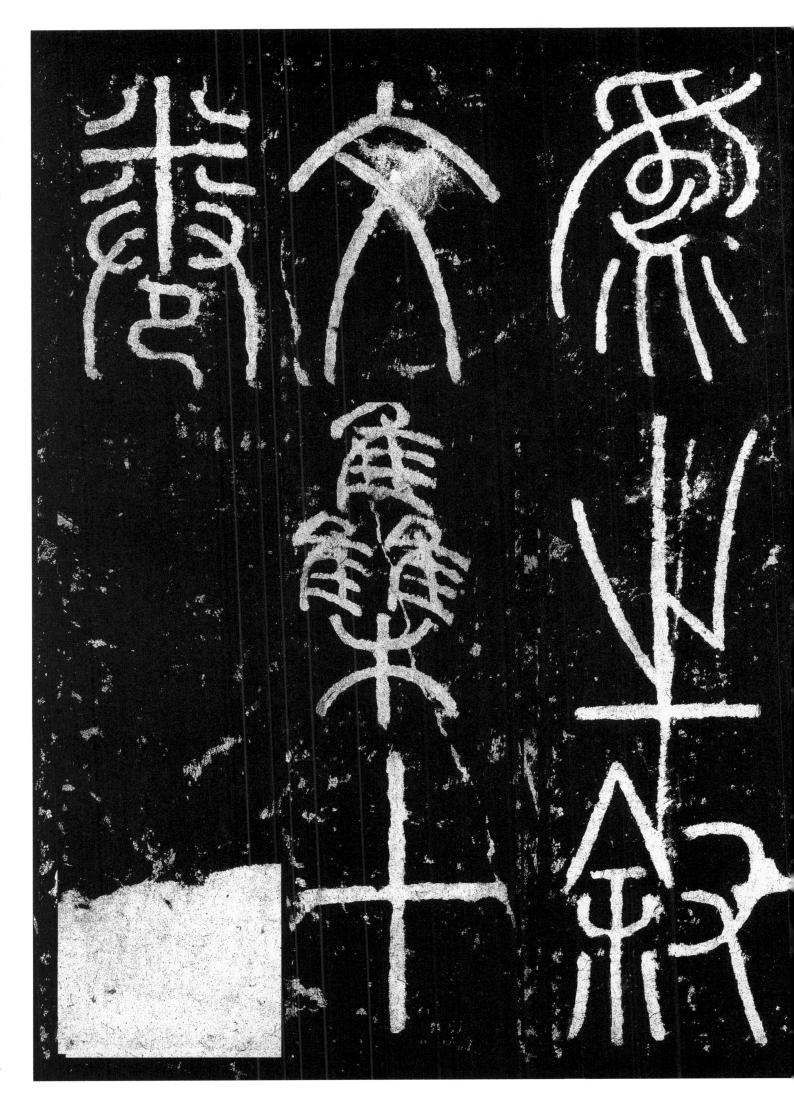

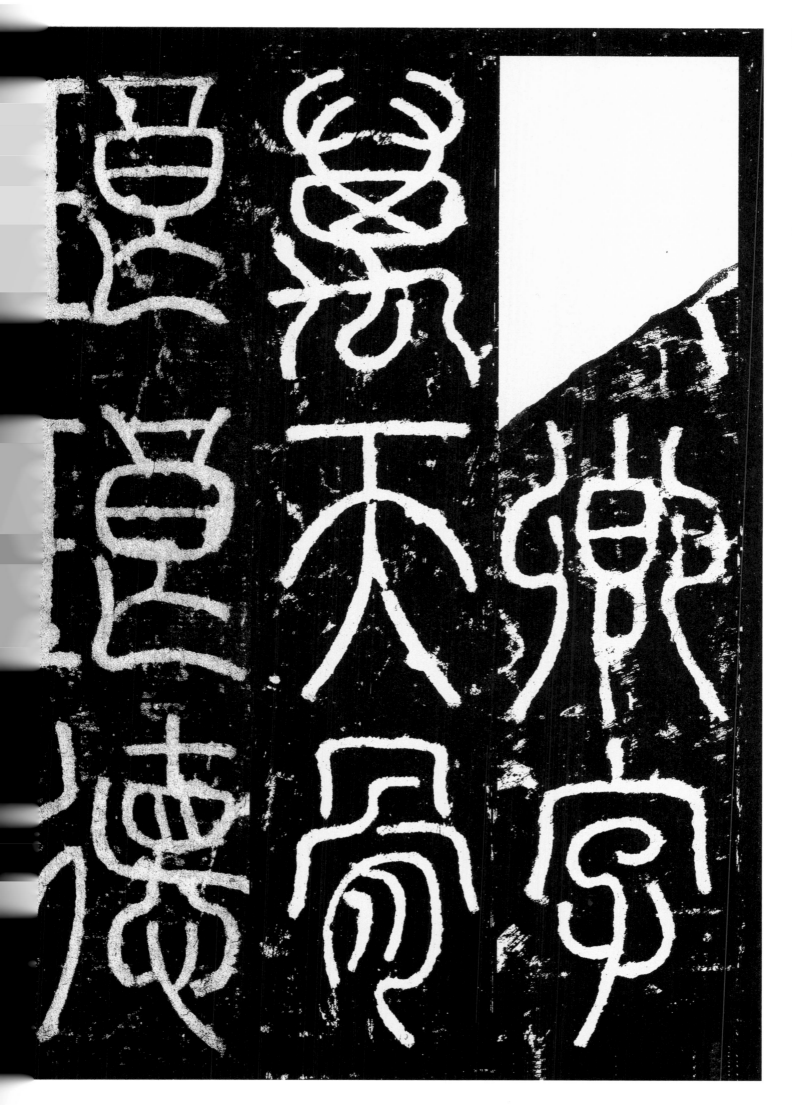

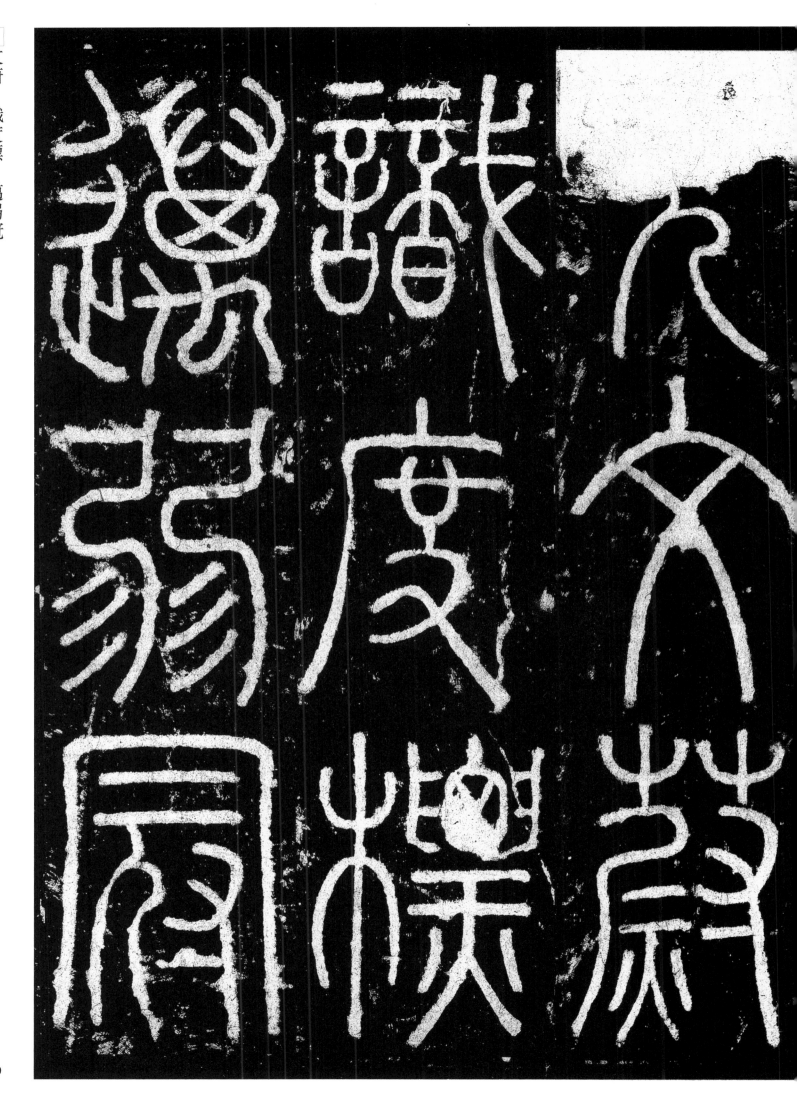

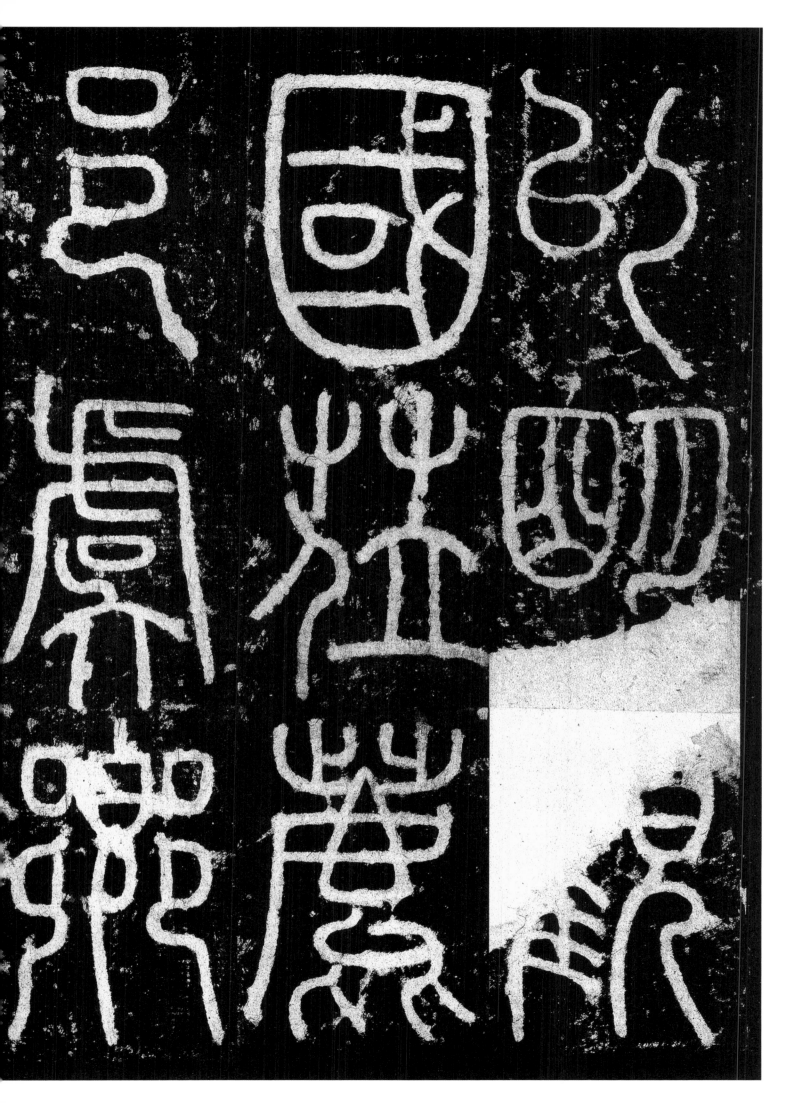

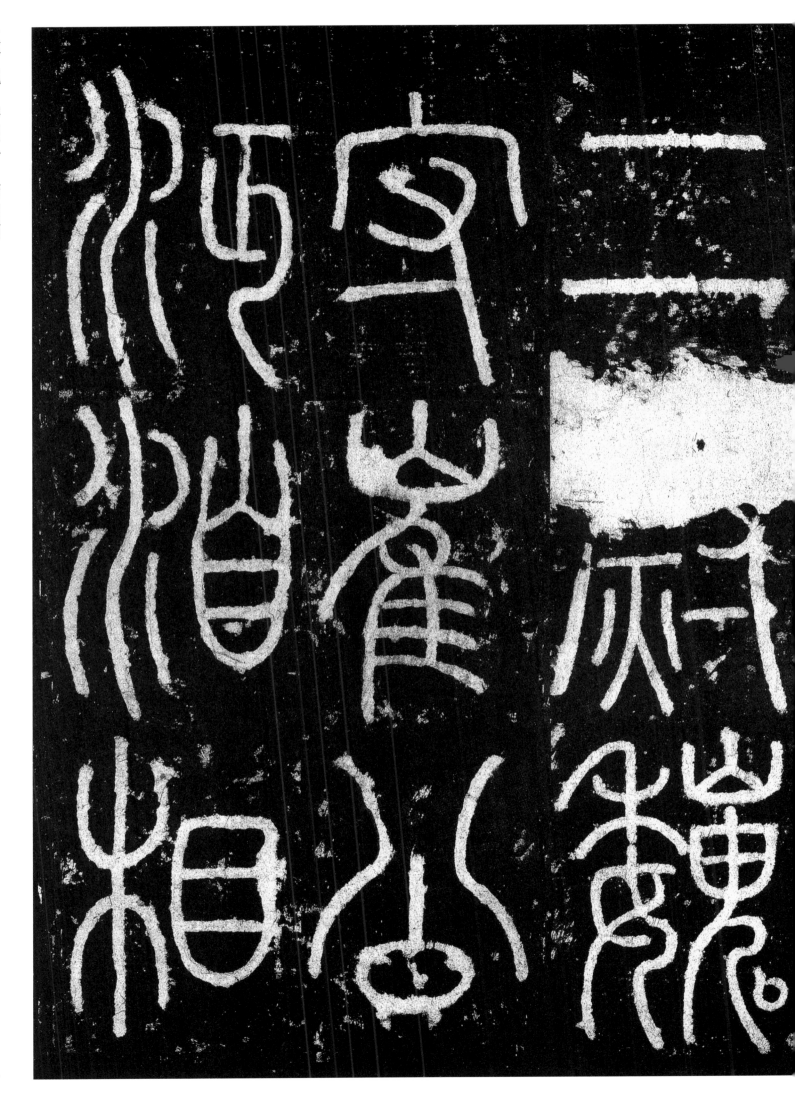

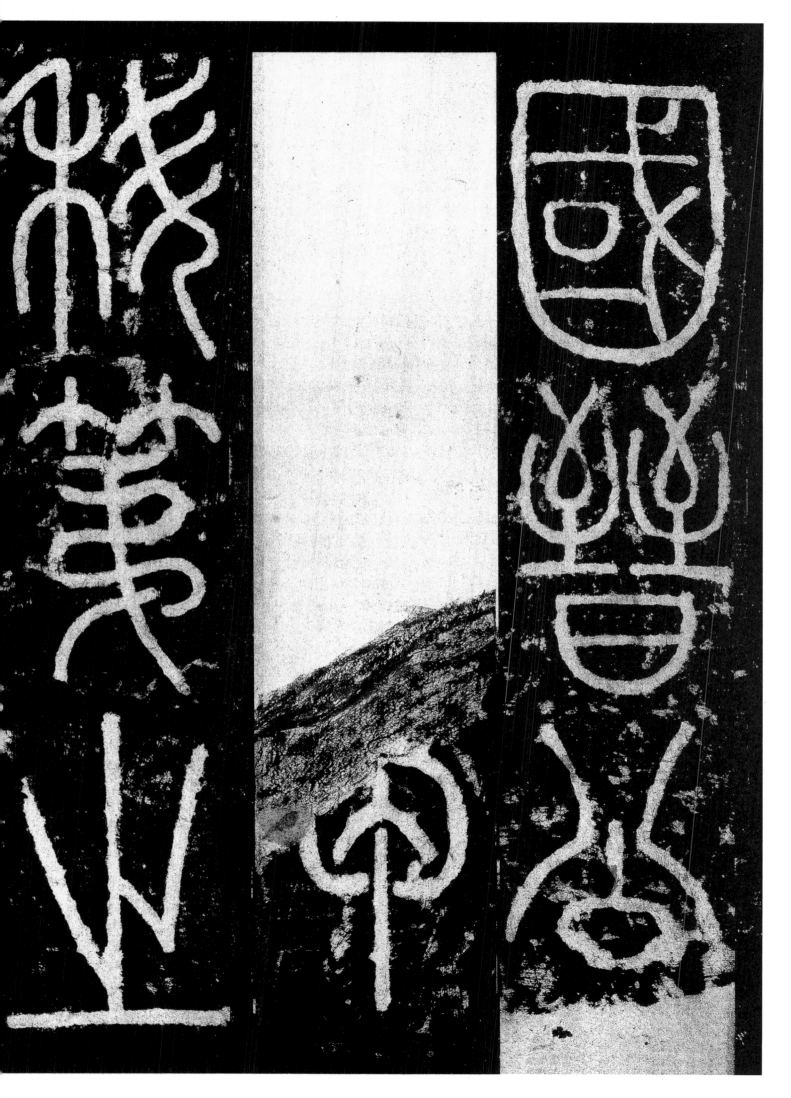

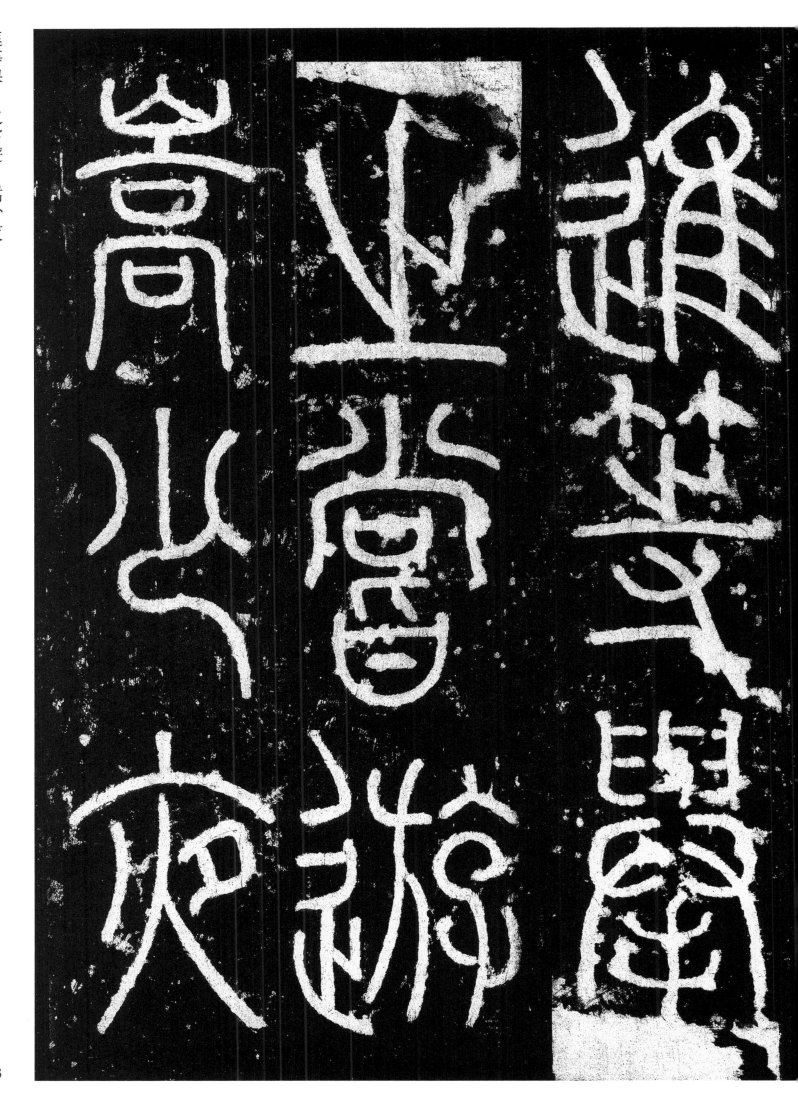

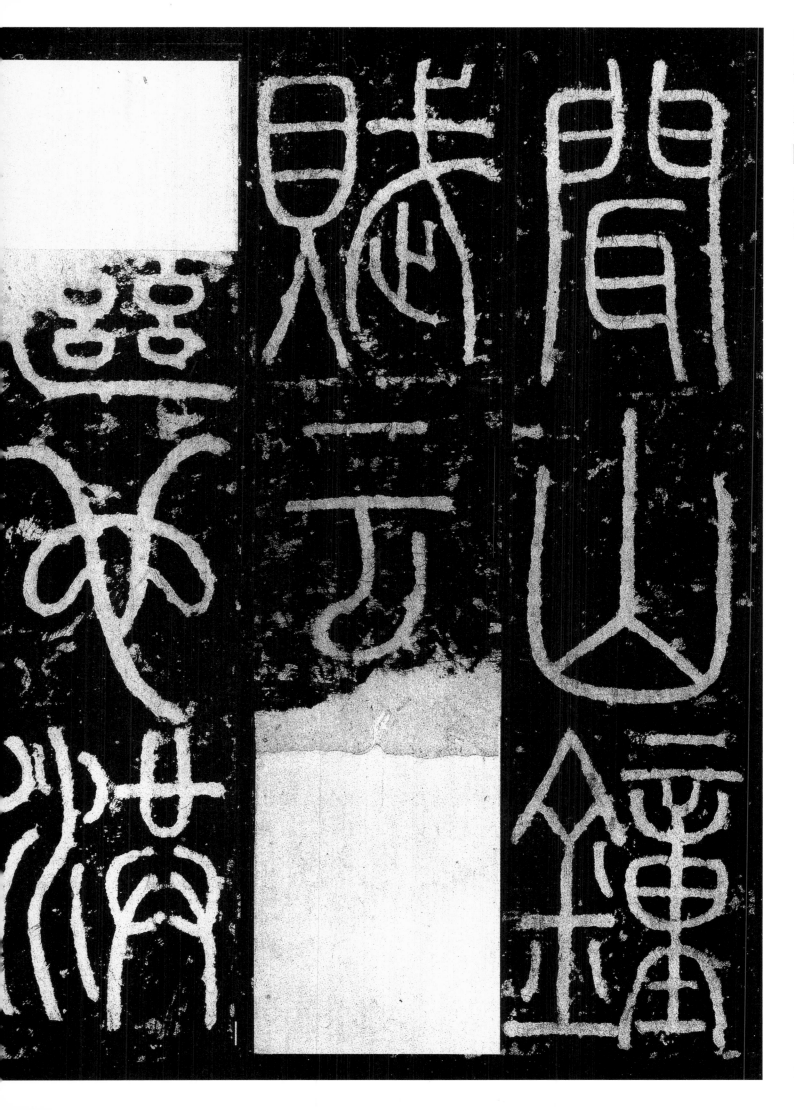

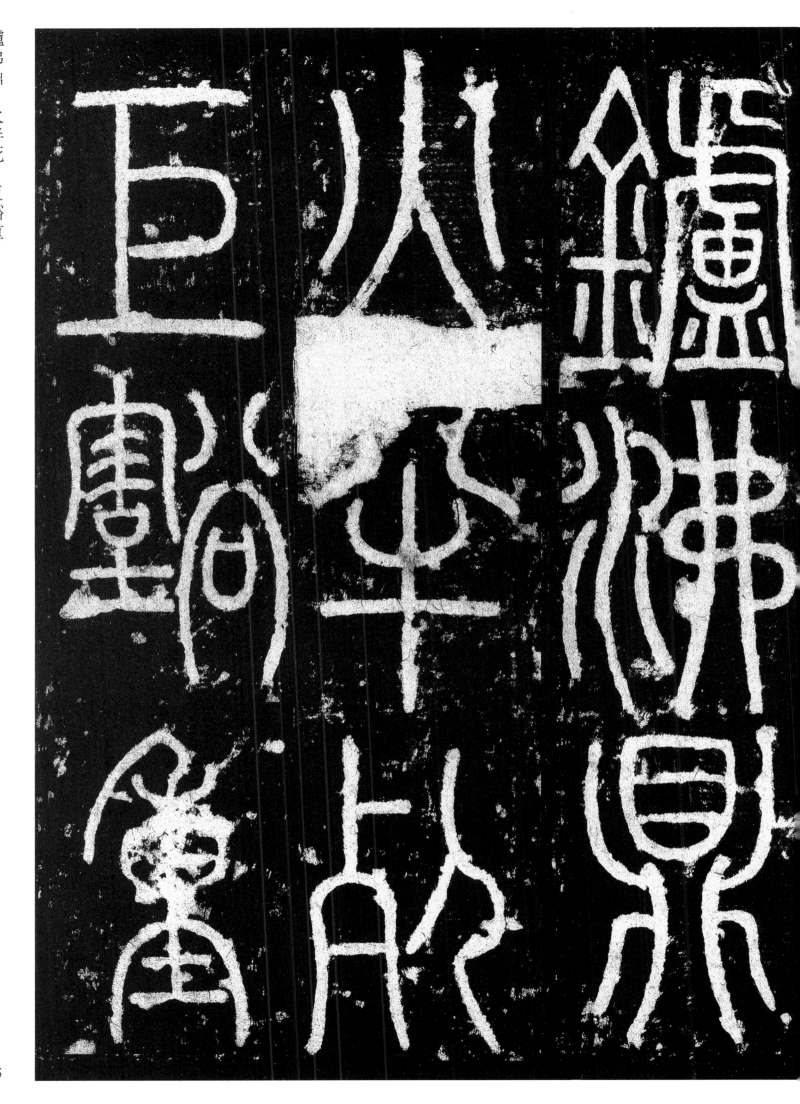

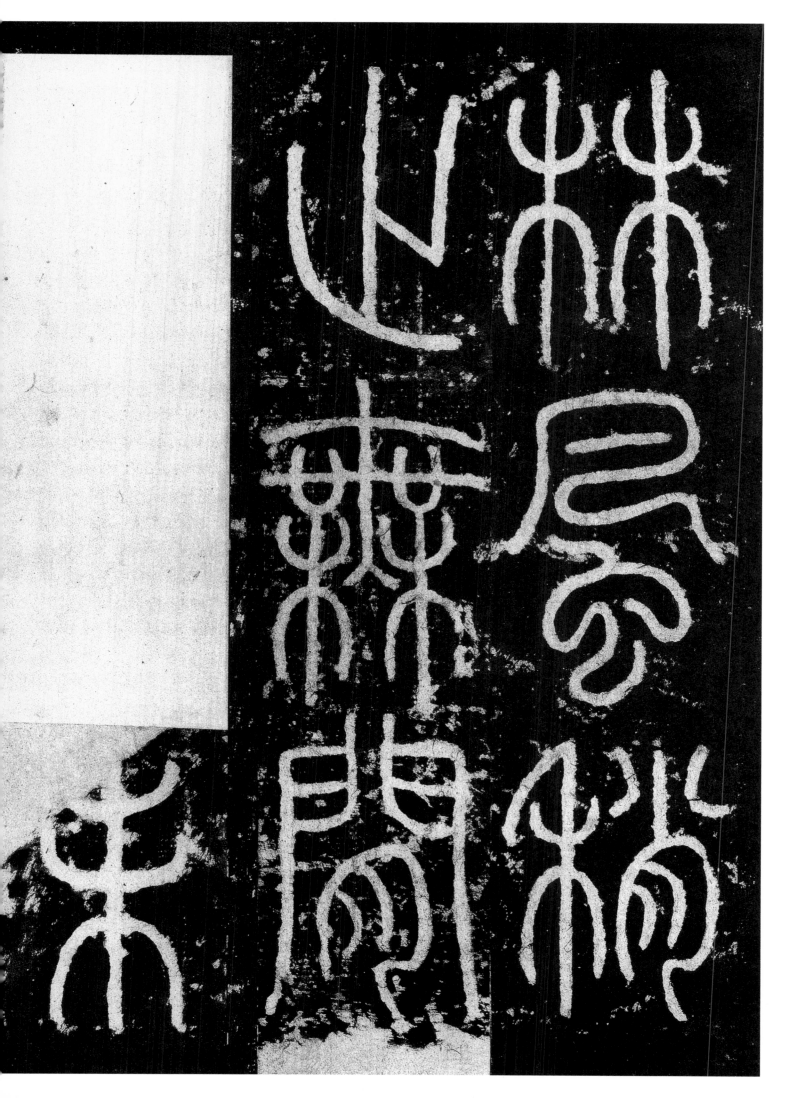

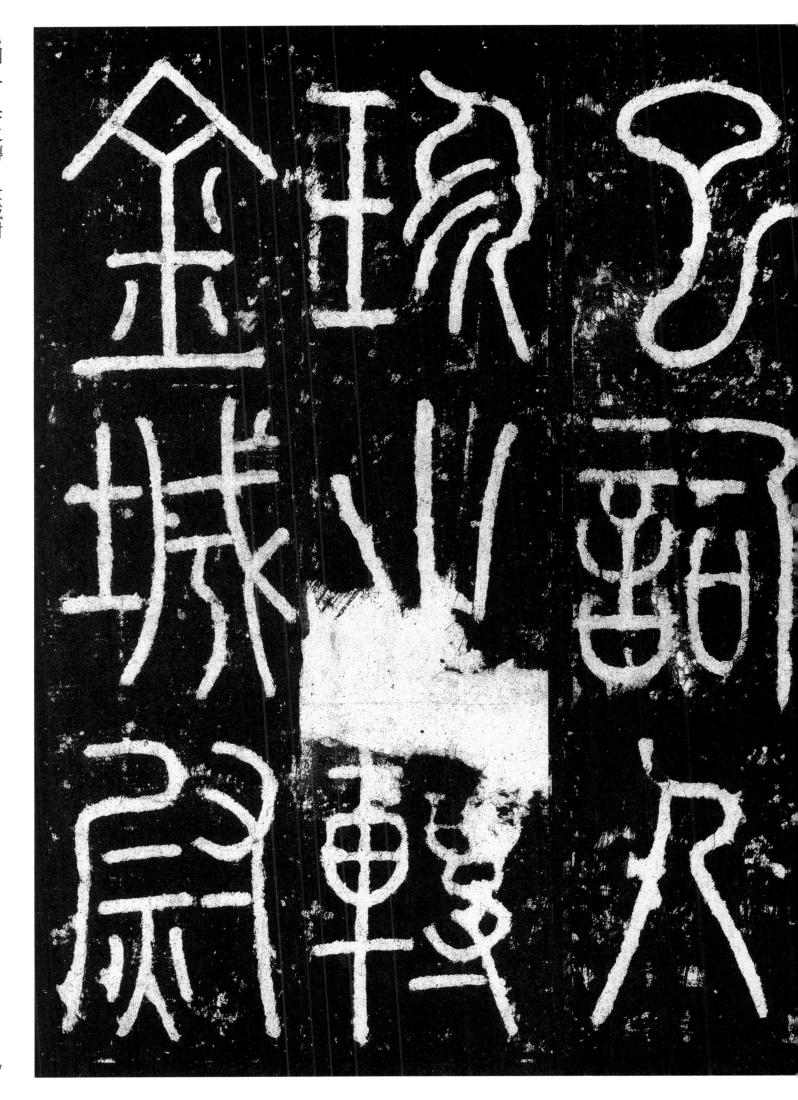

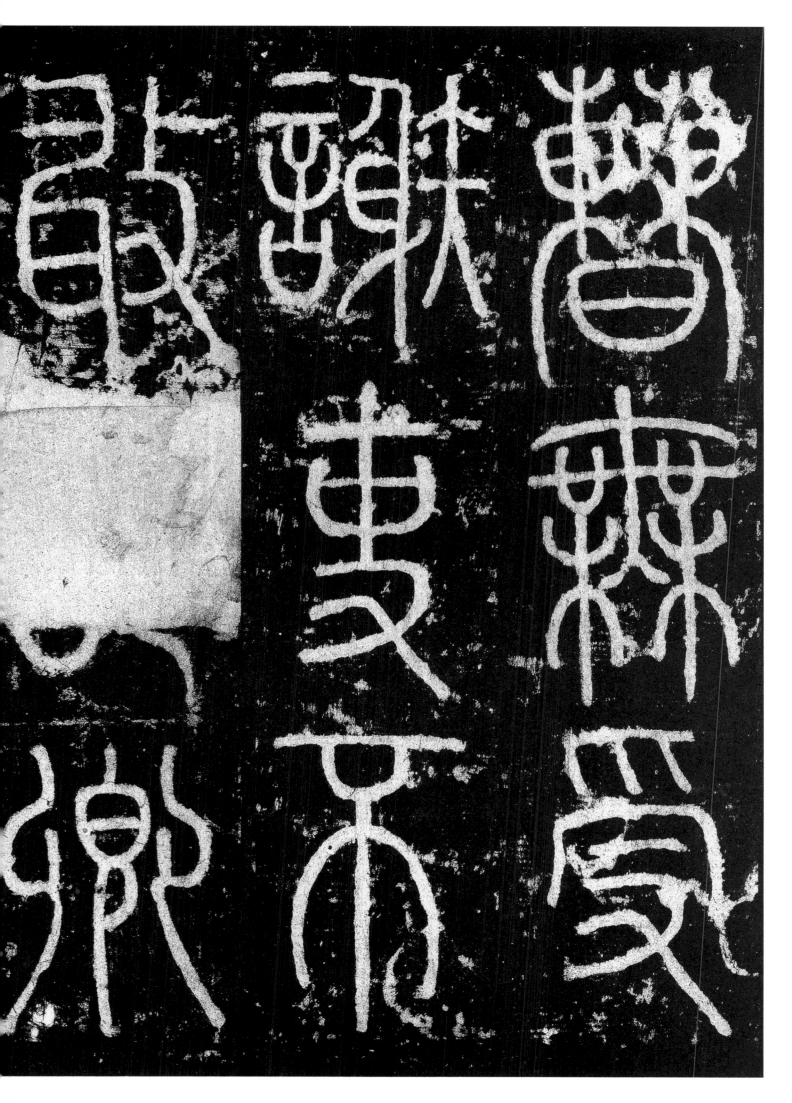

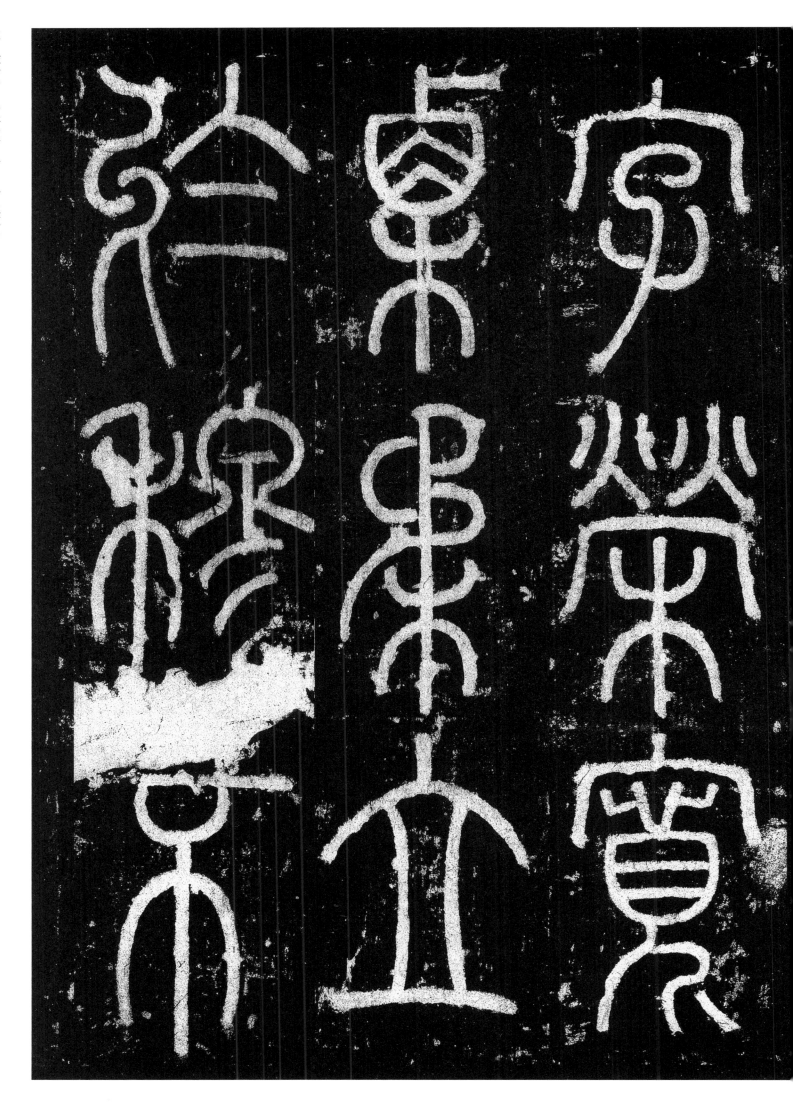

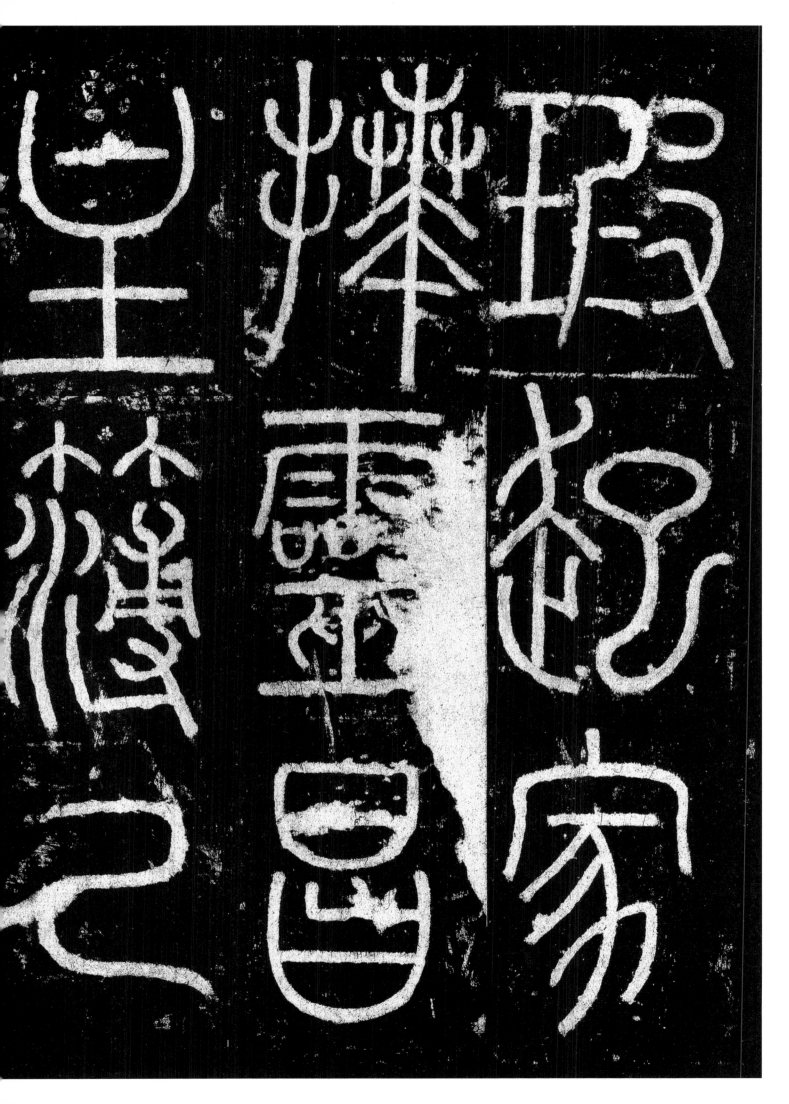

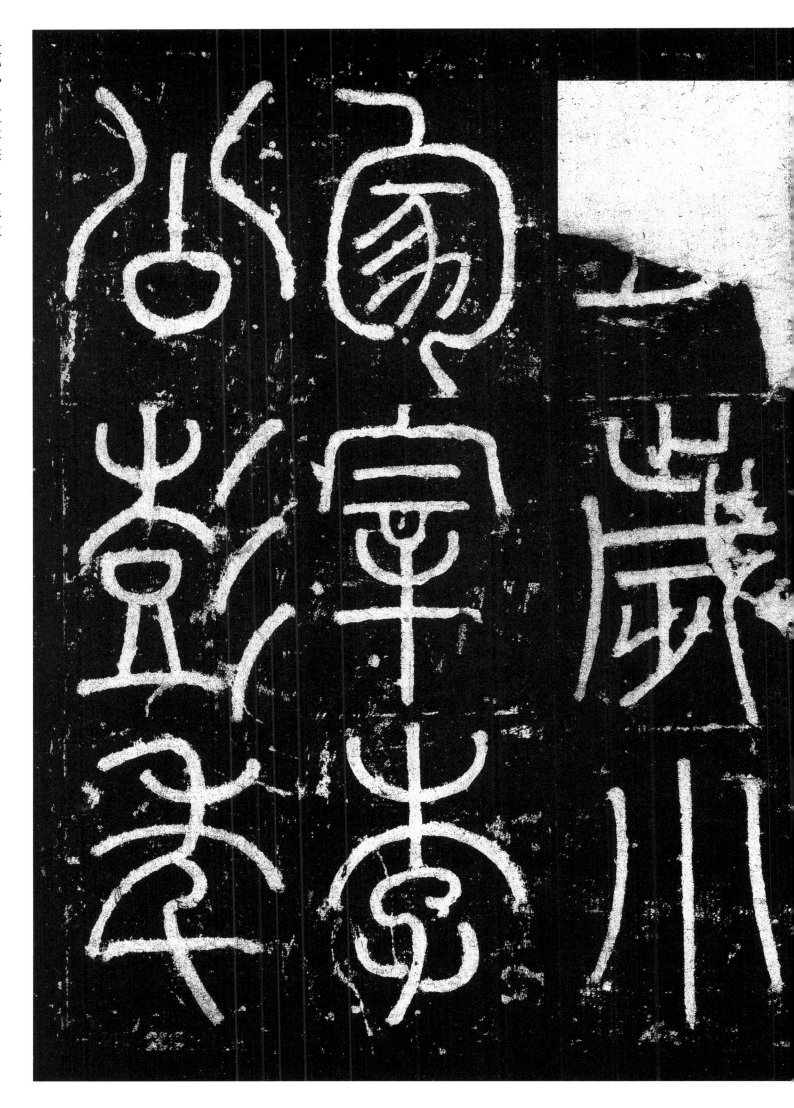

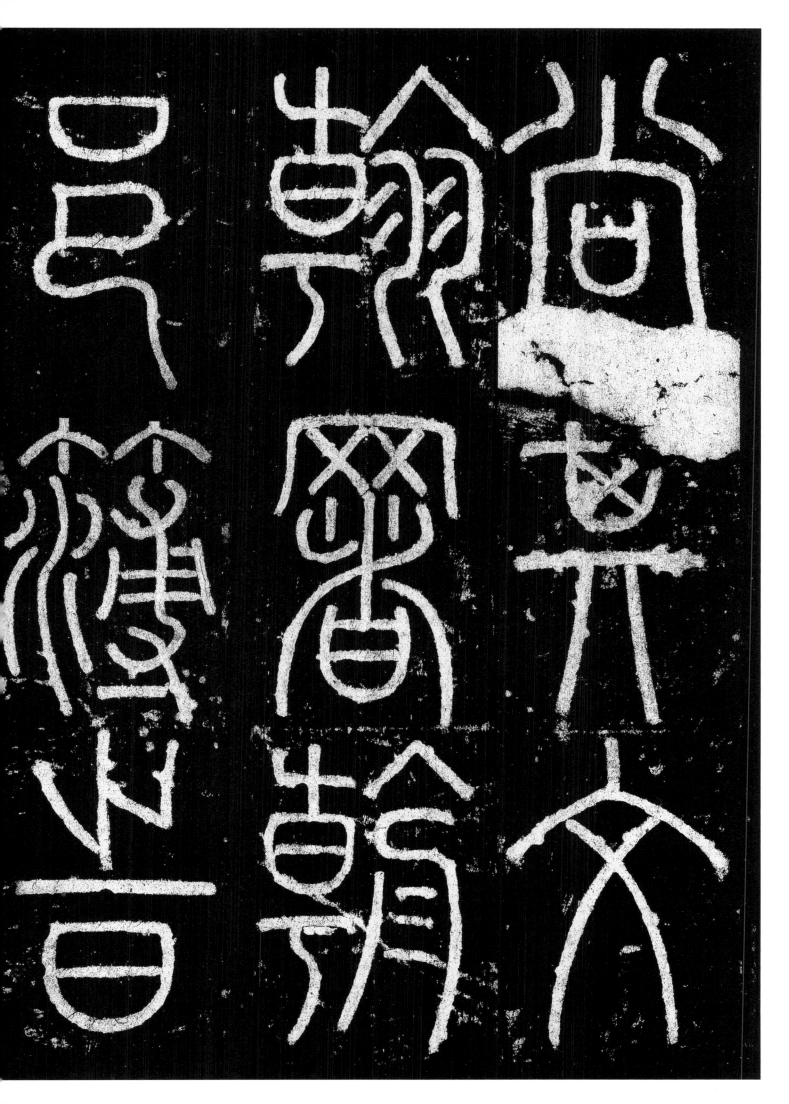

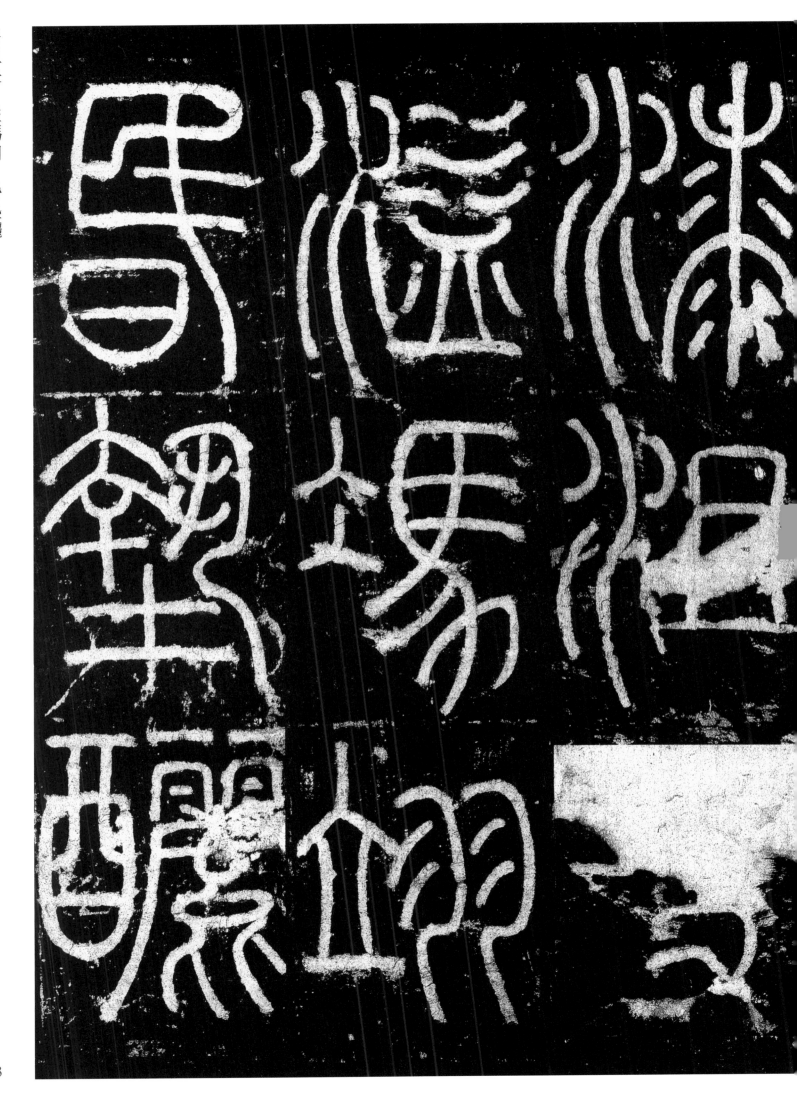

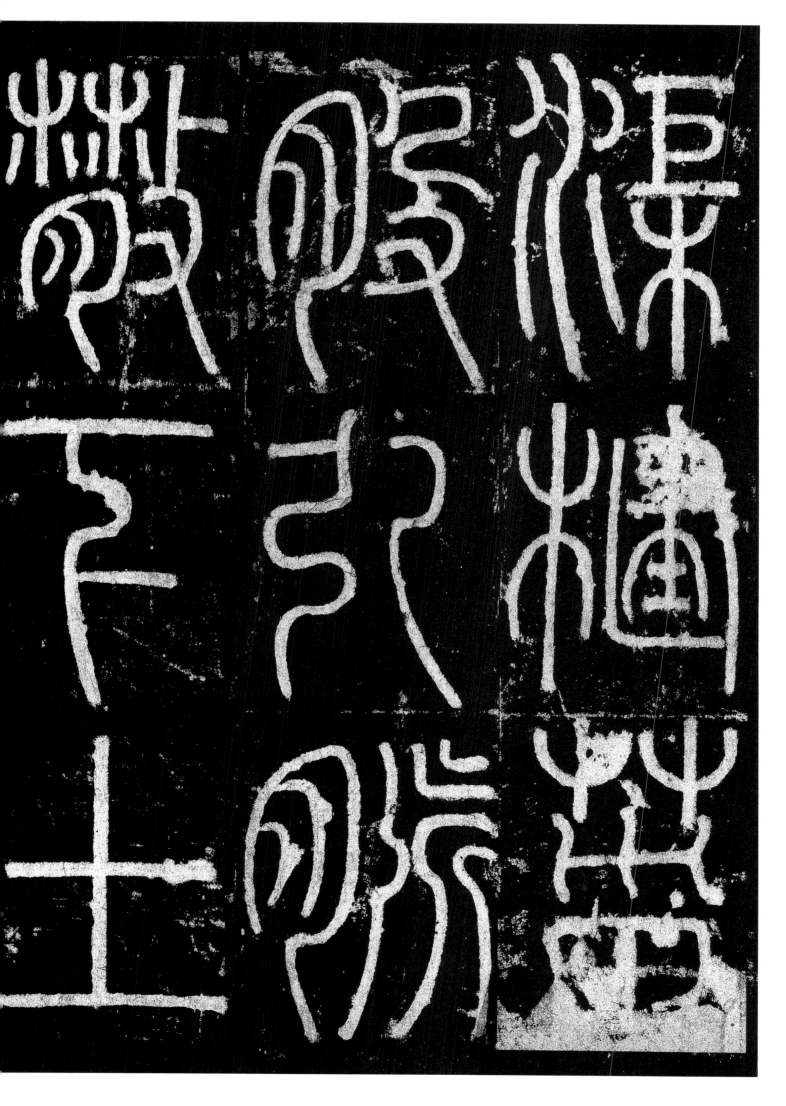

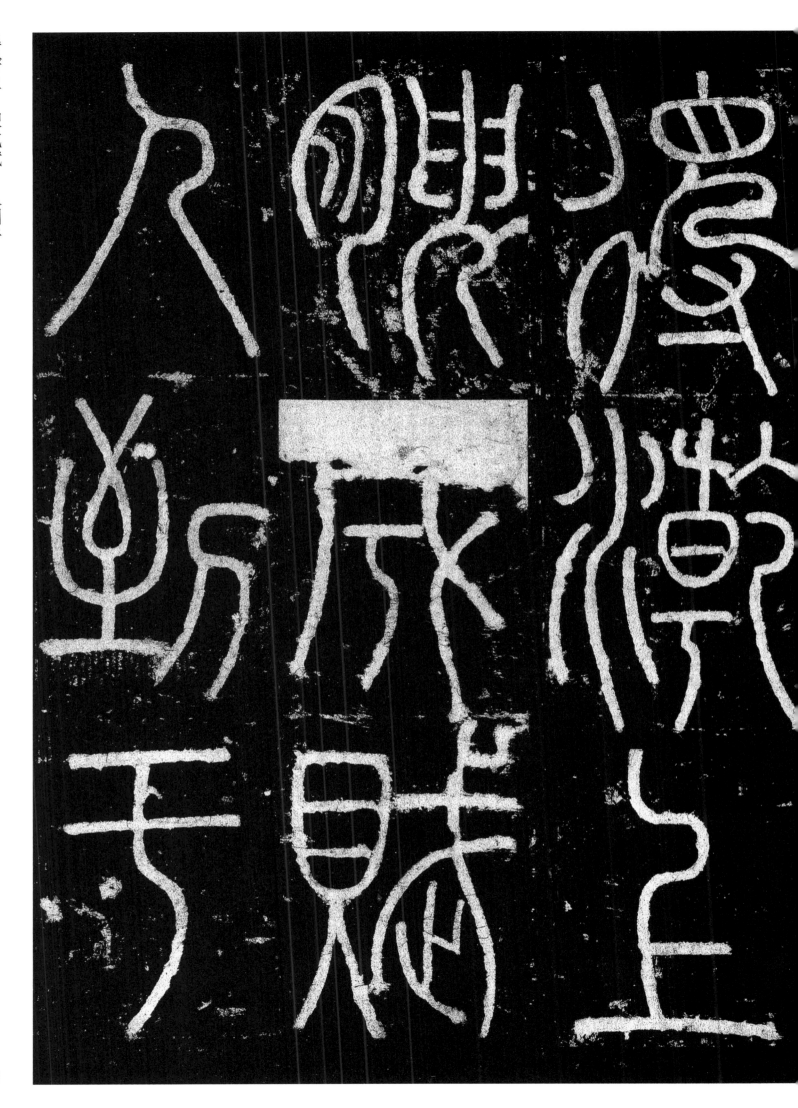

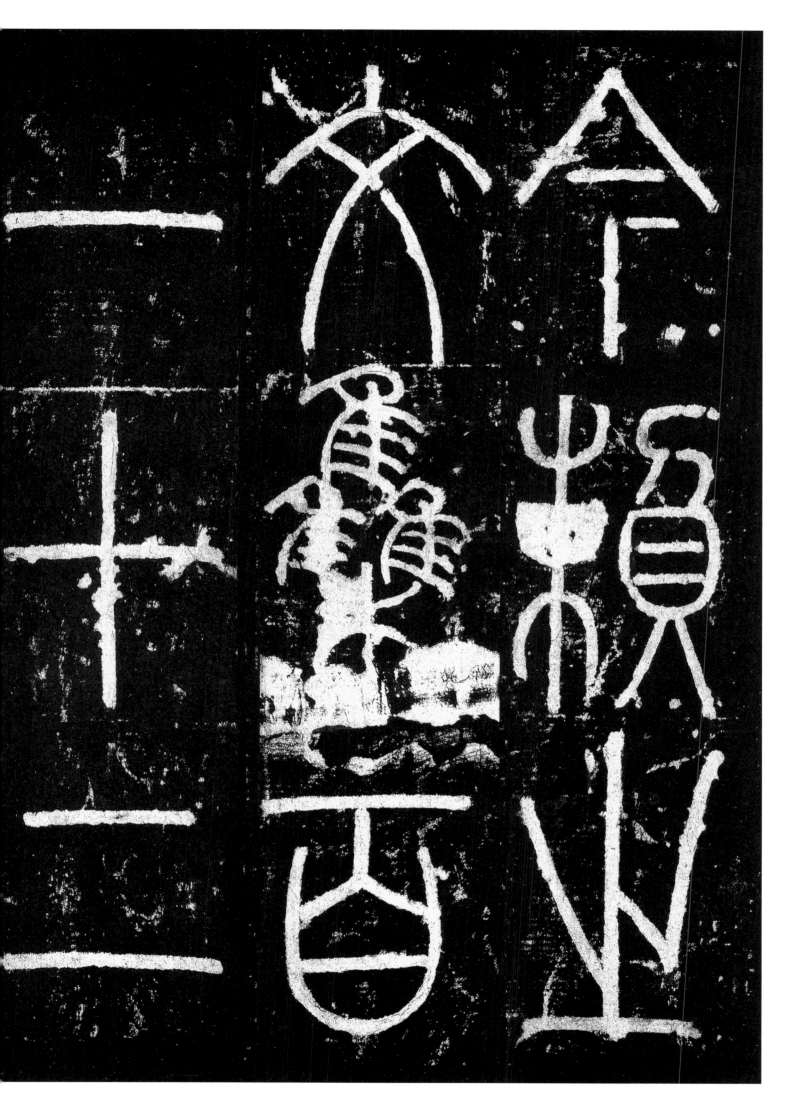

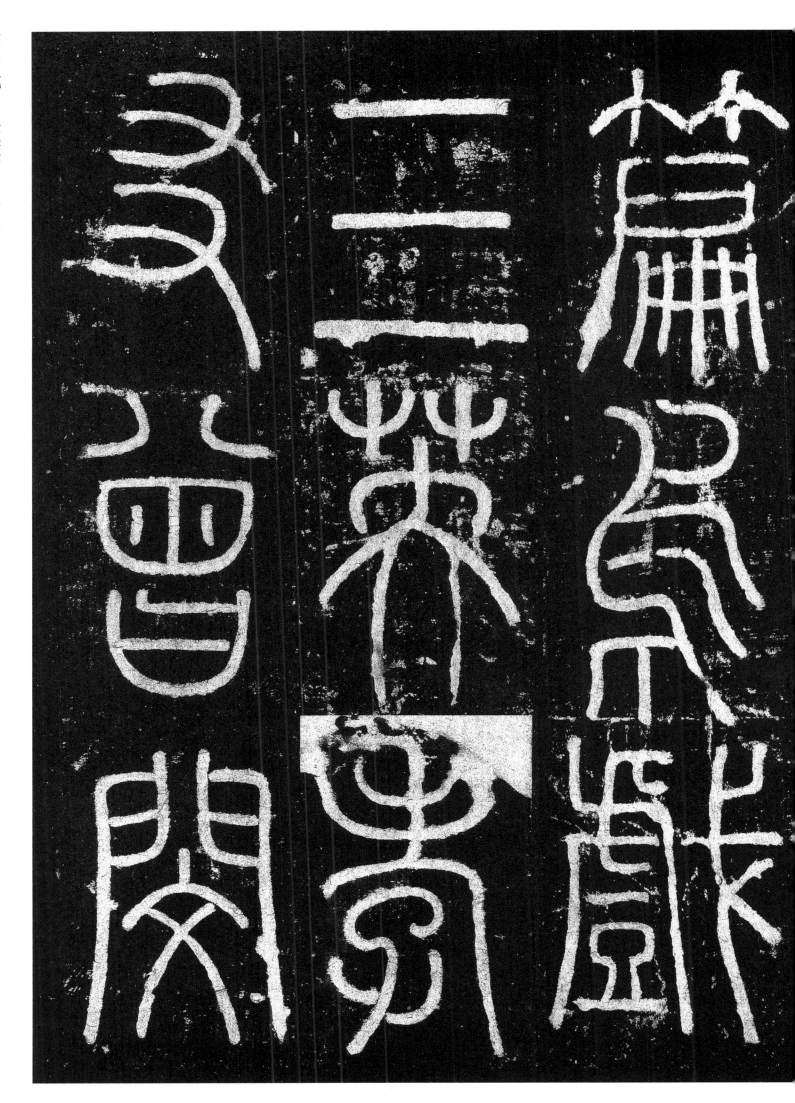

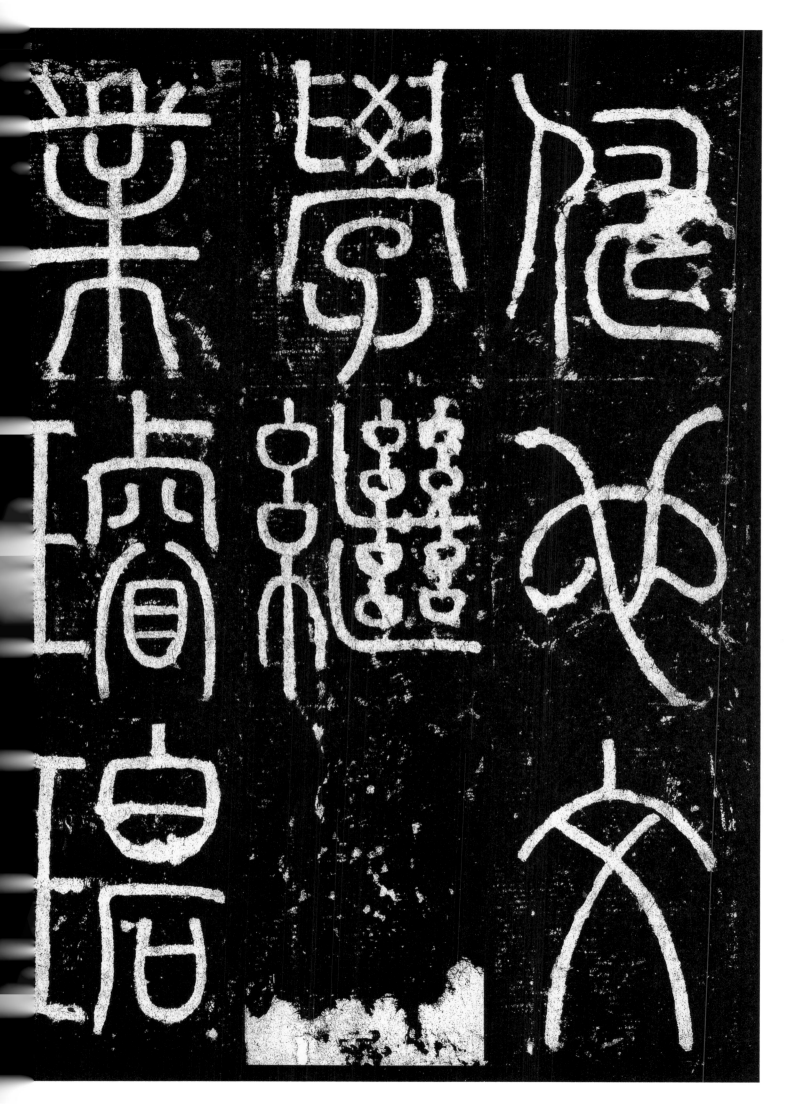

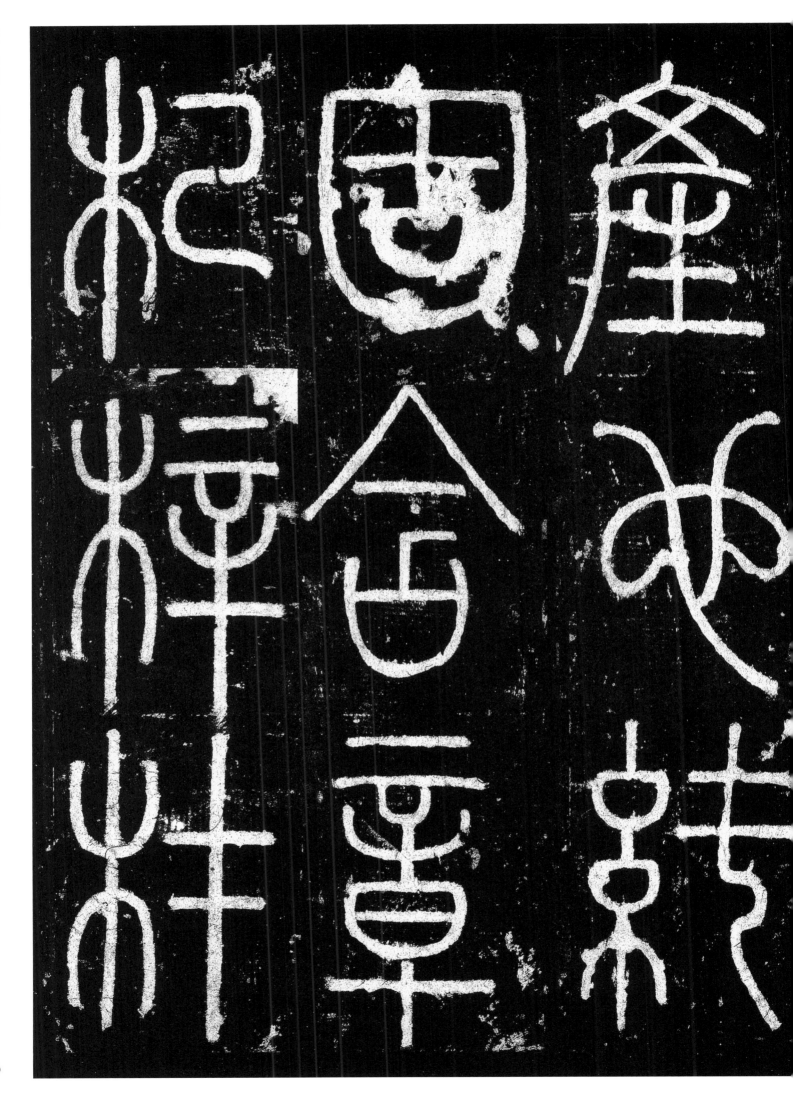

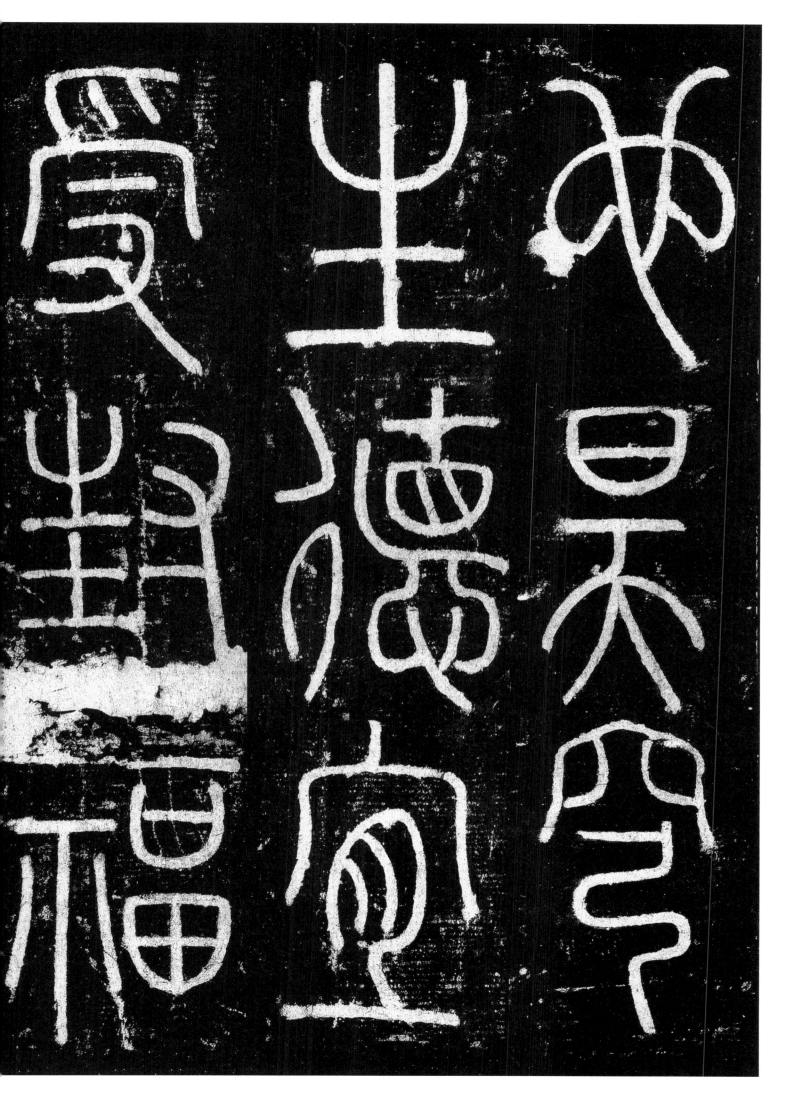

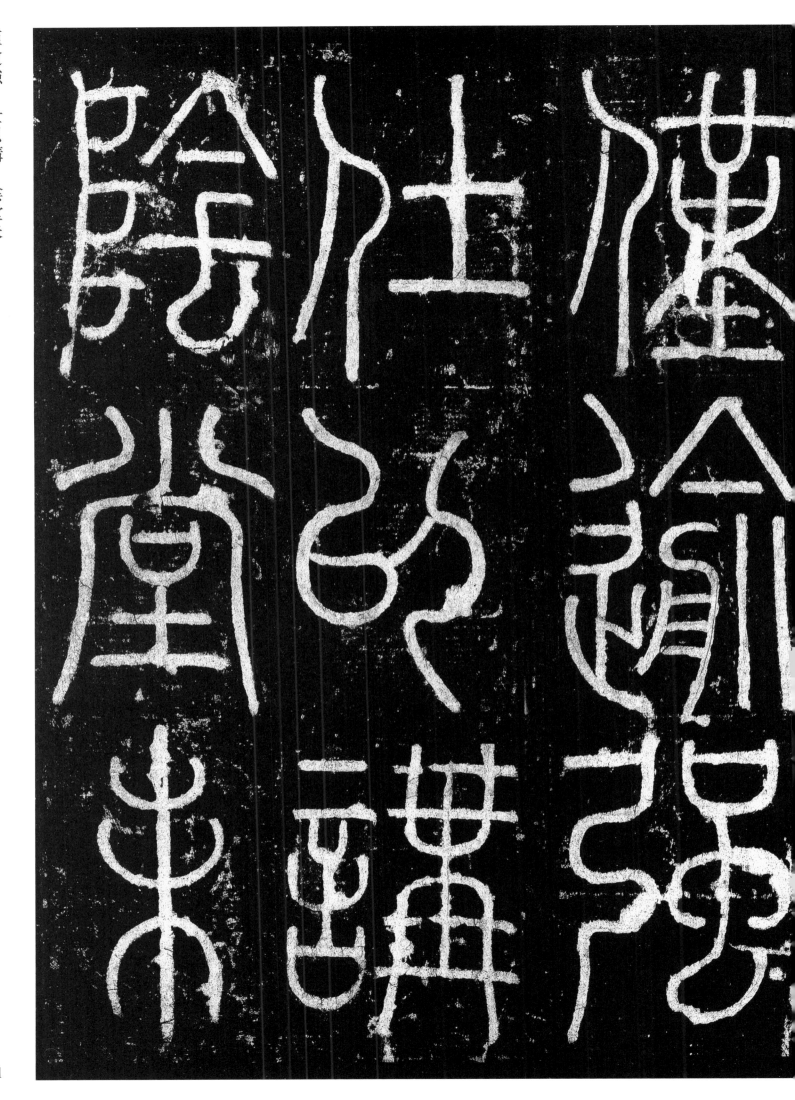

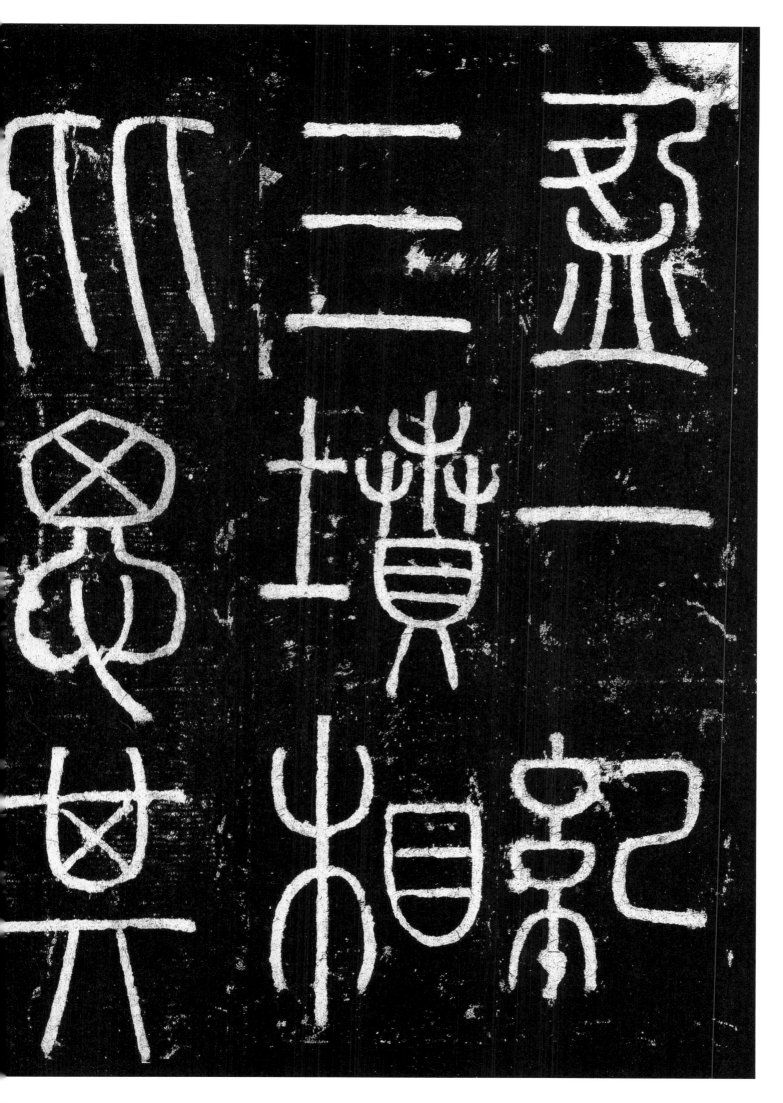

之逢占

占者邵

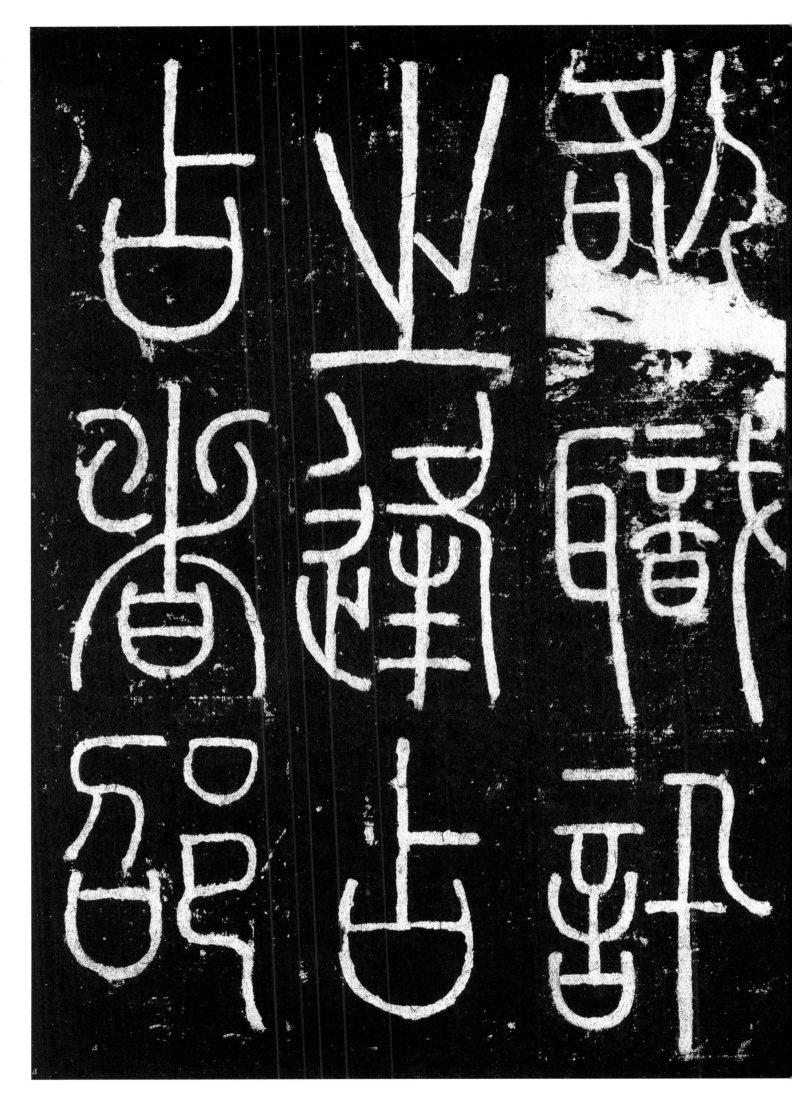

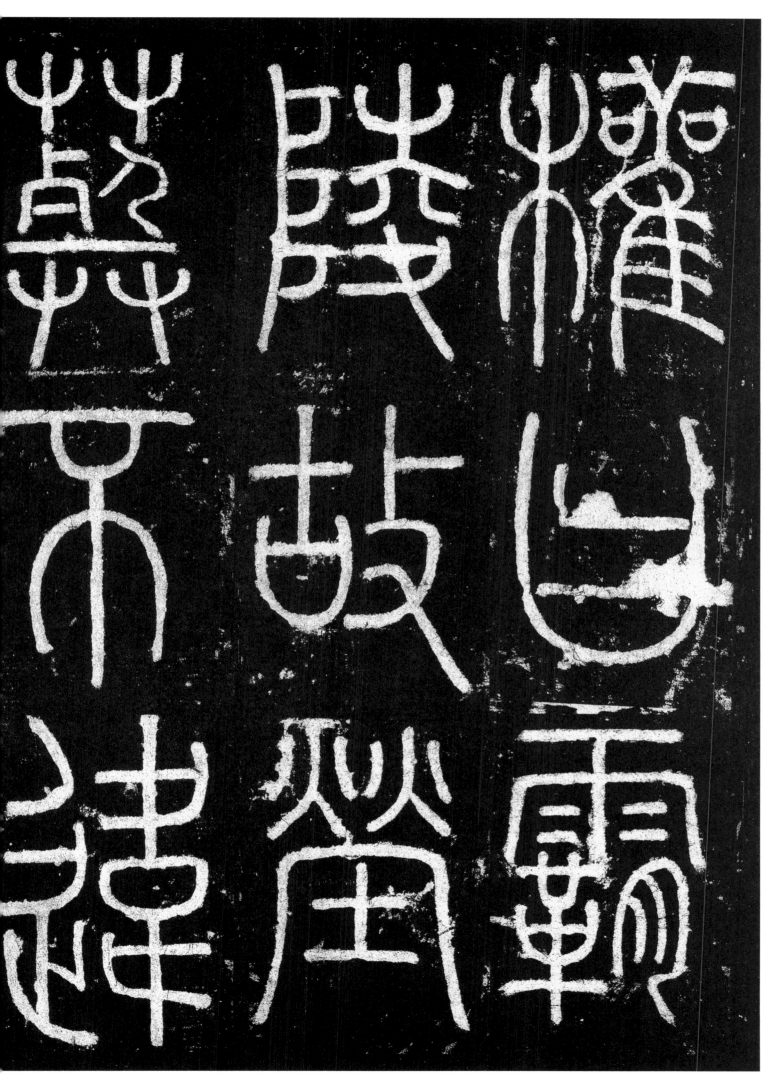

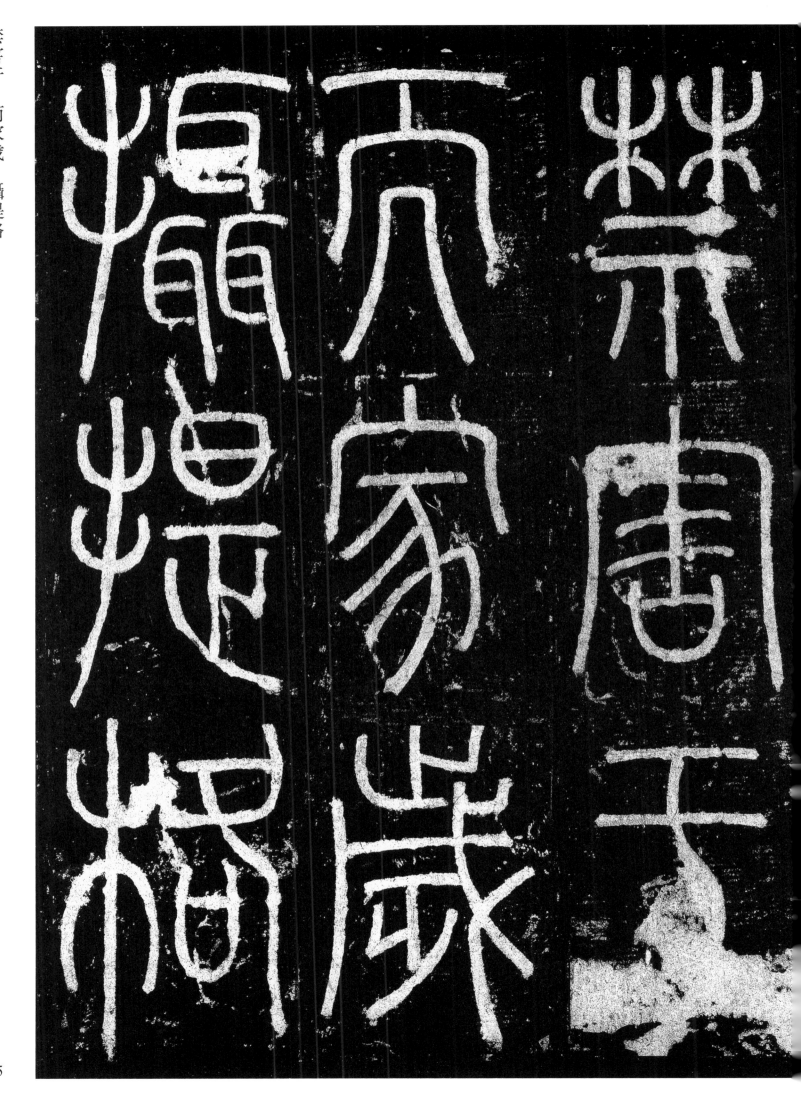

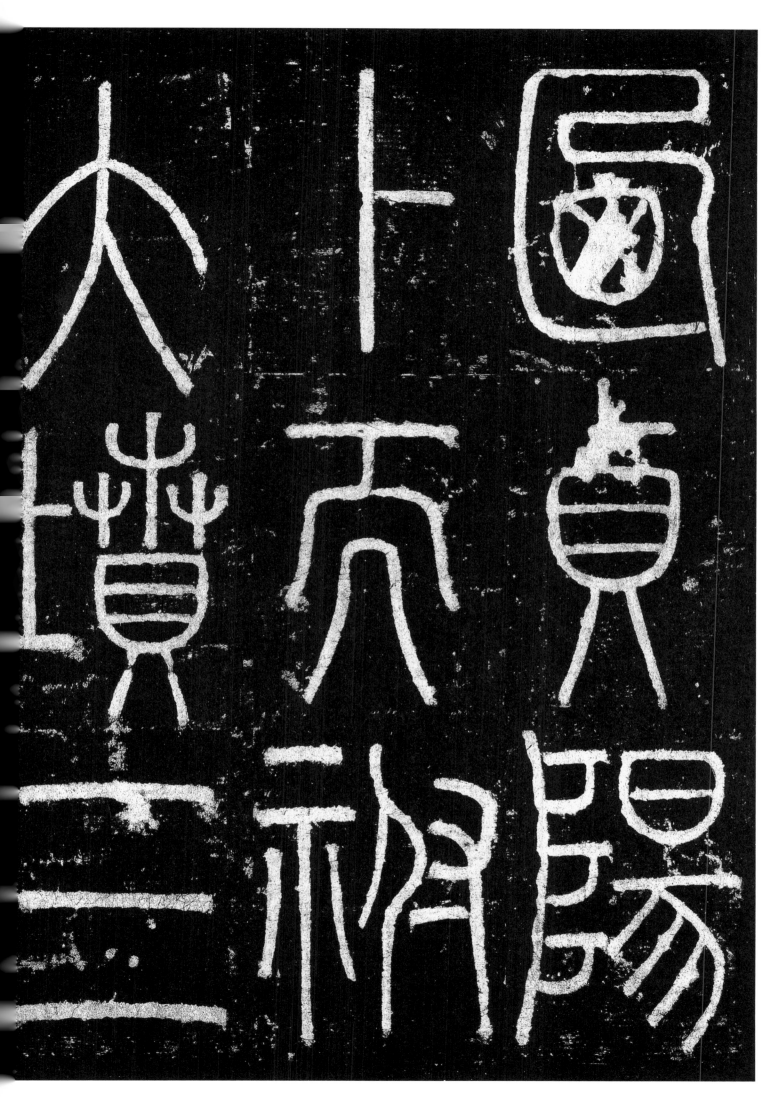

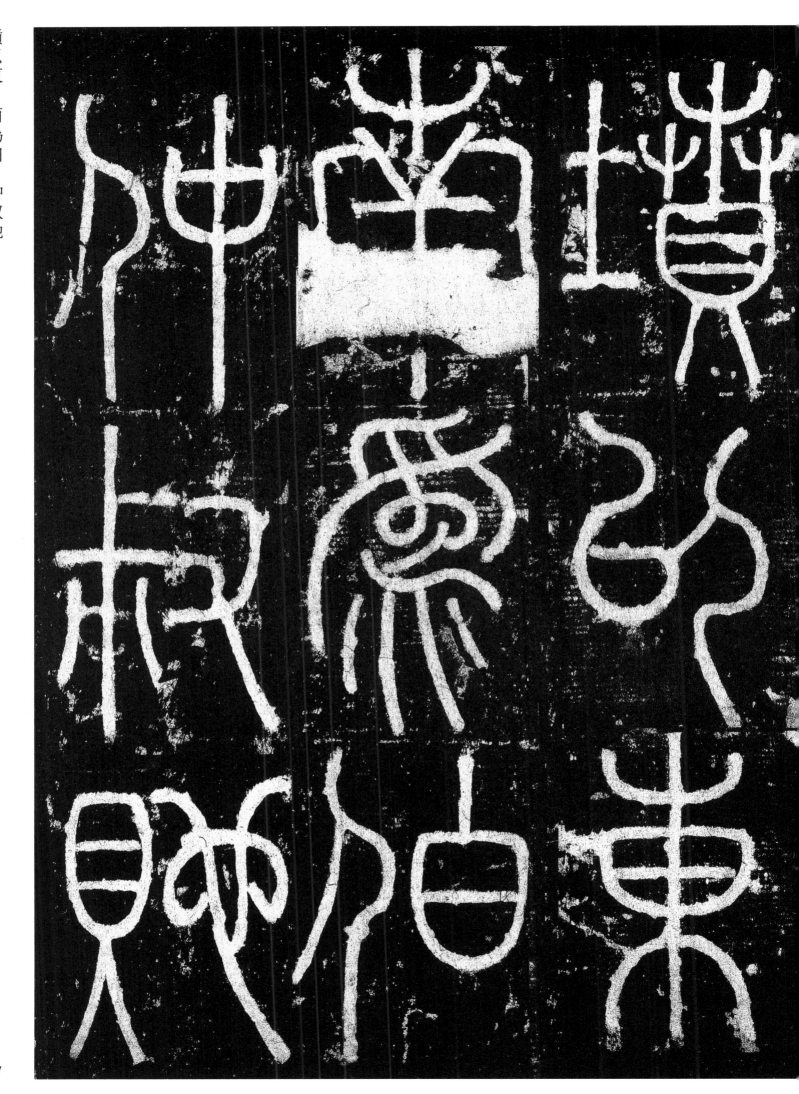

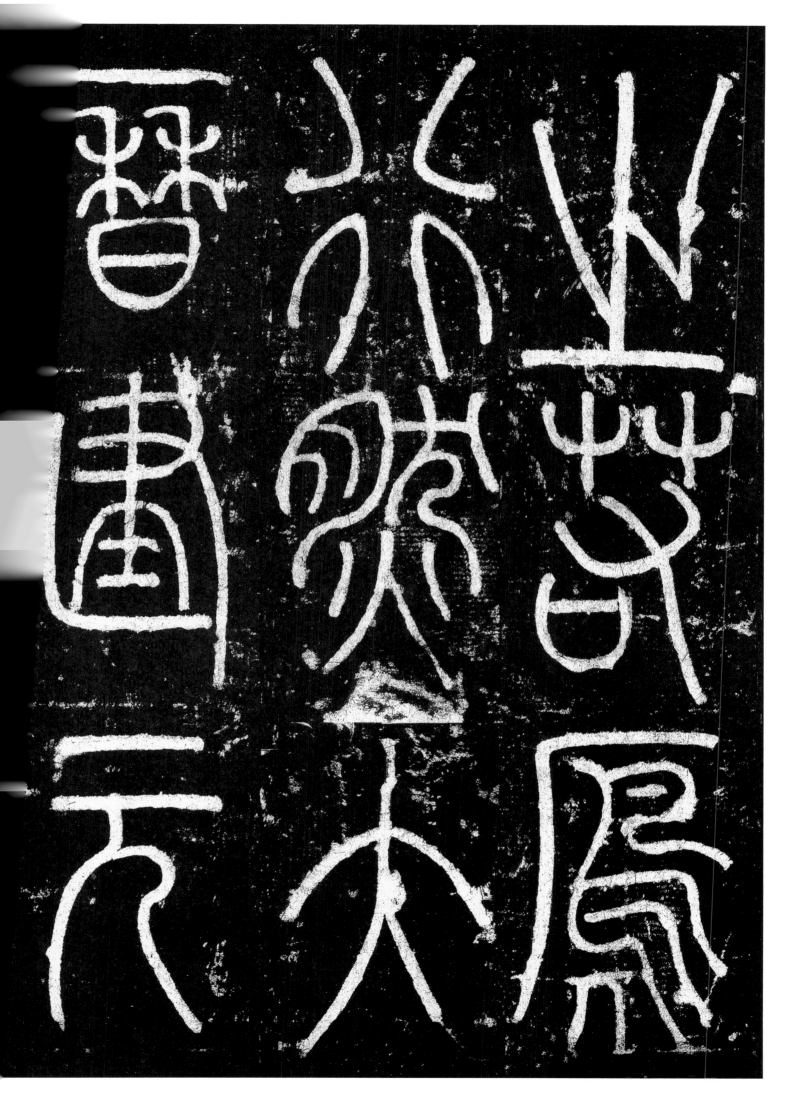

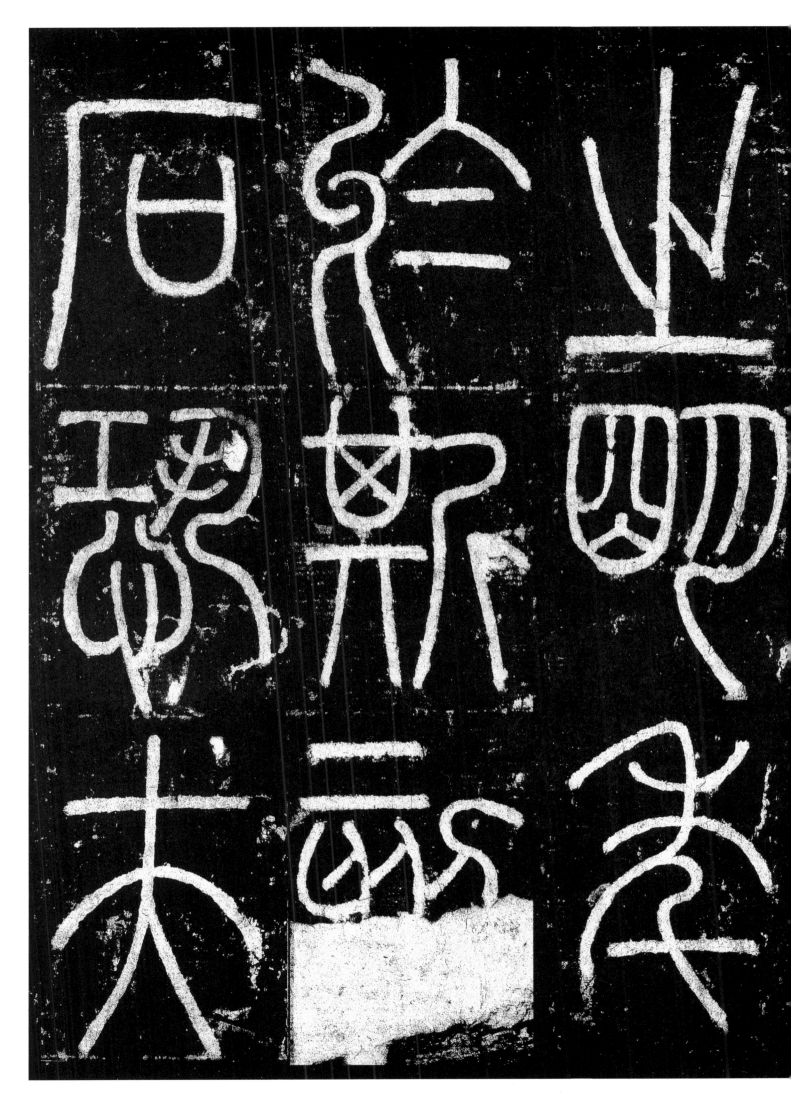

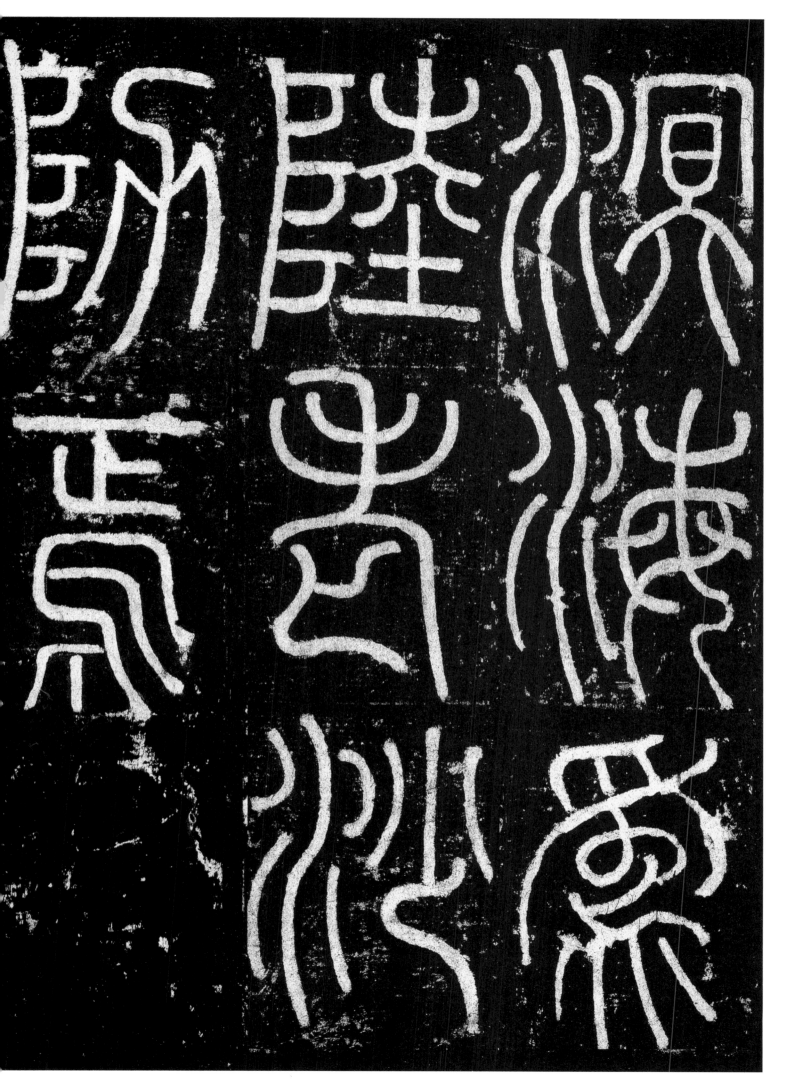

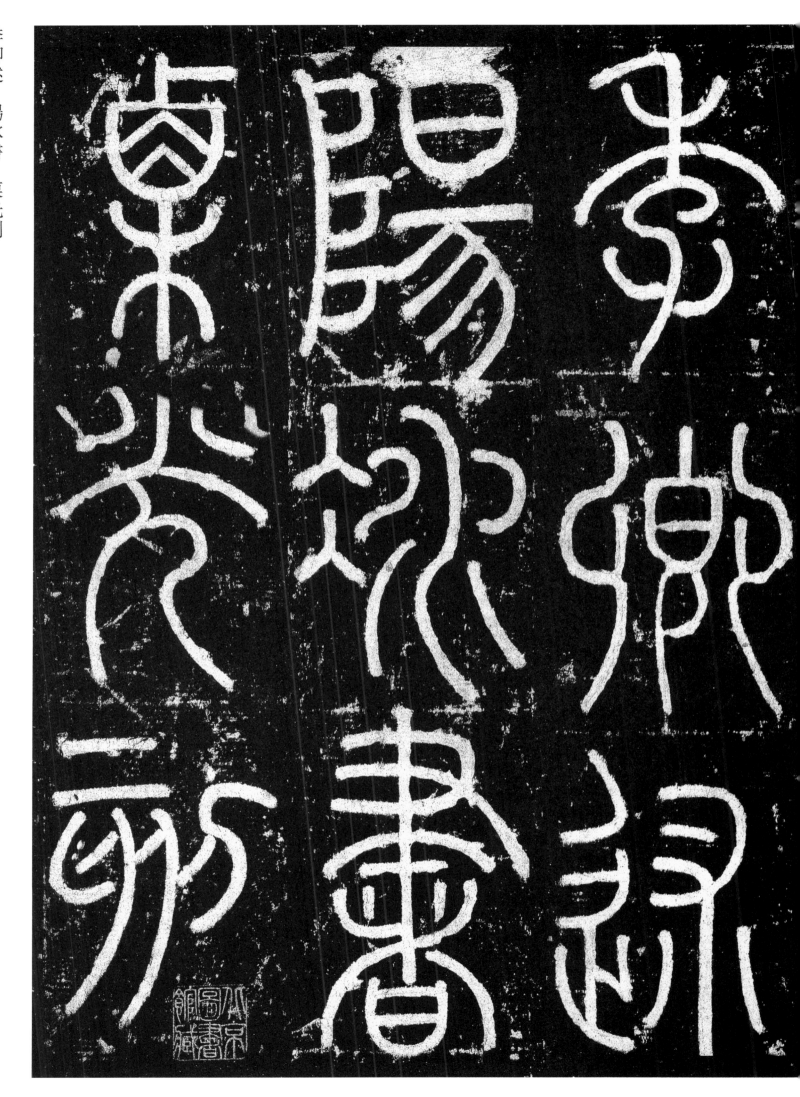

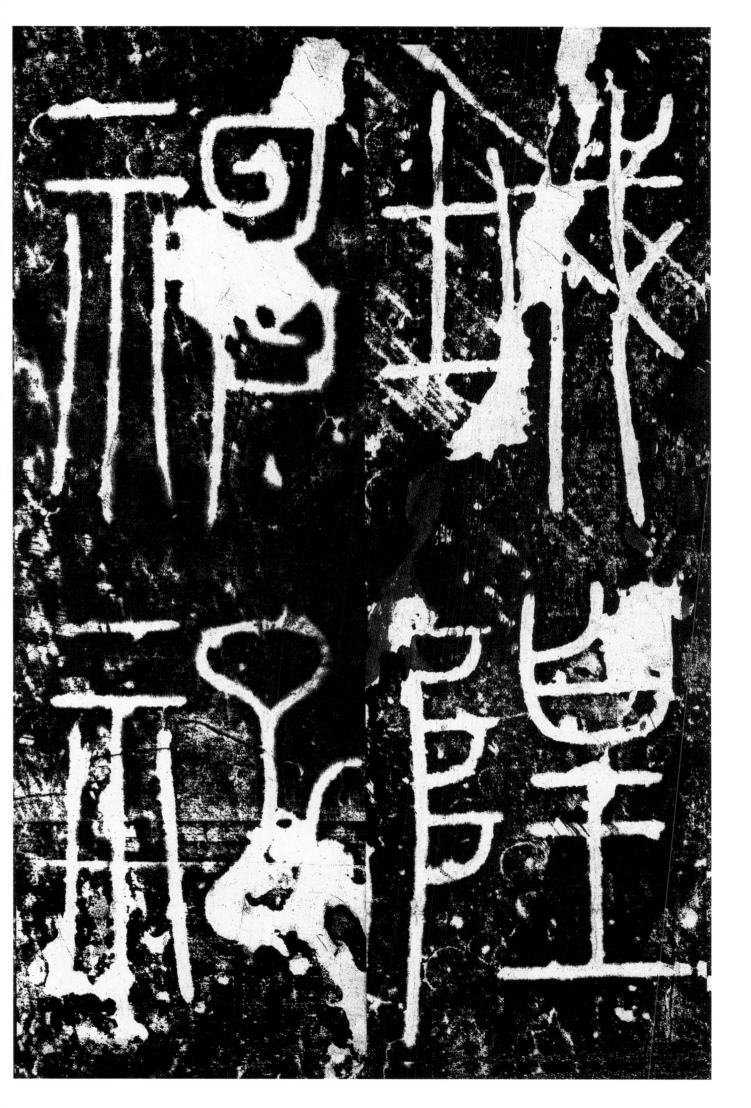

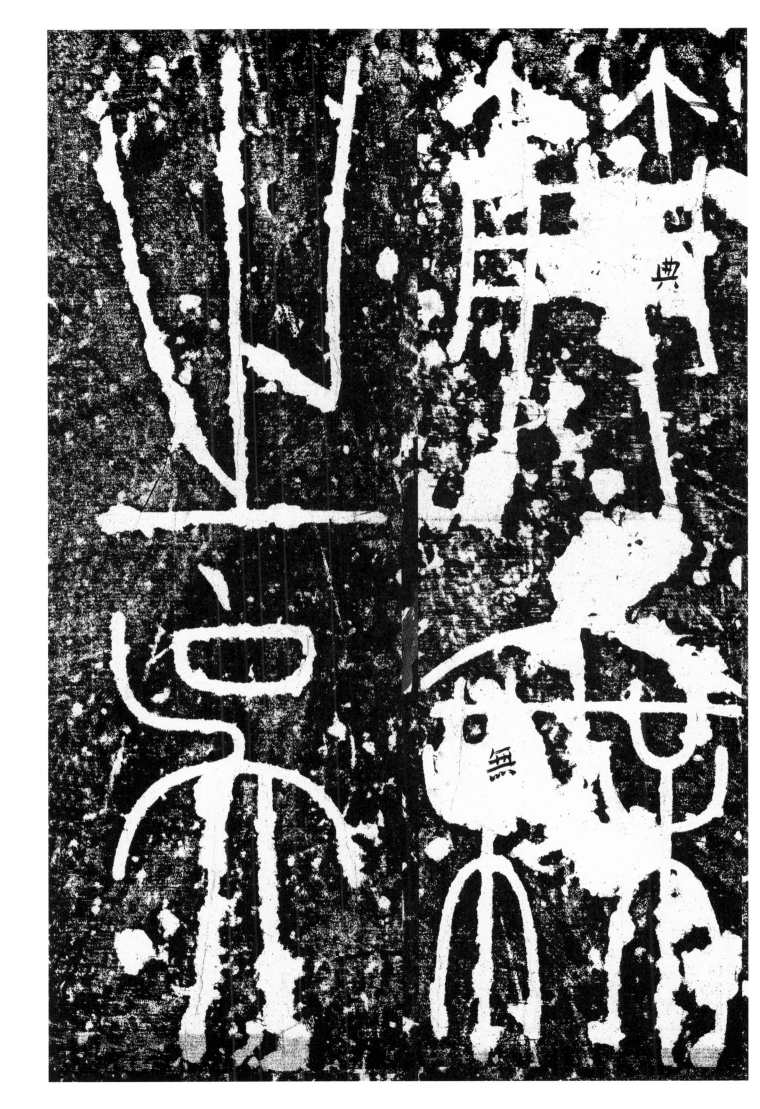

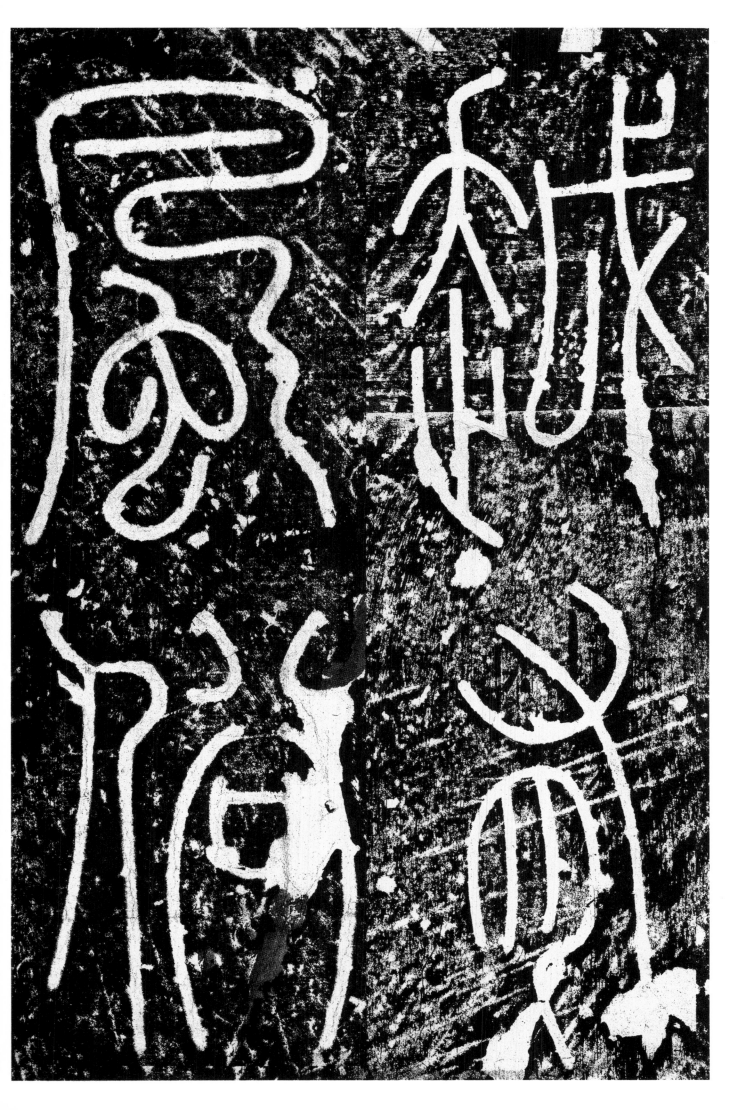

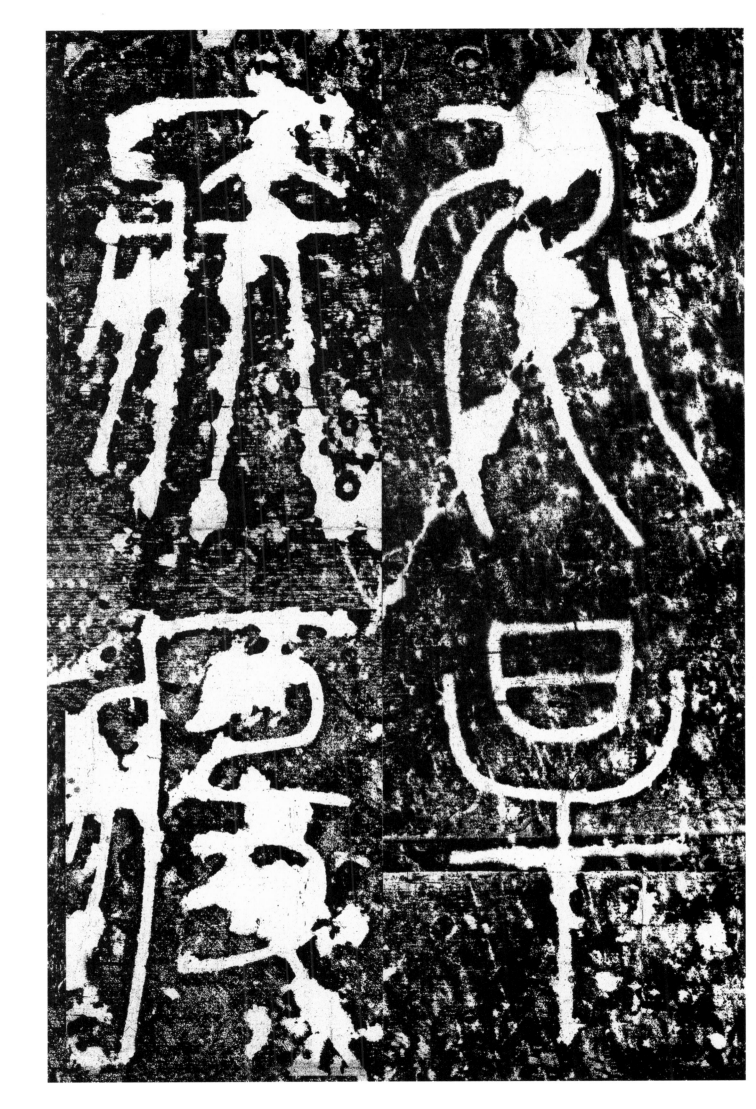

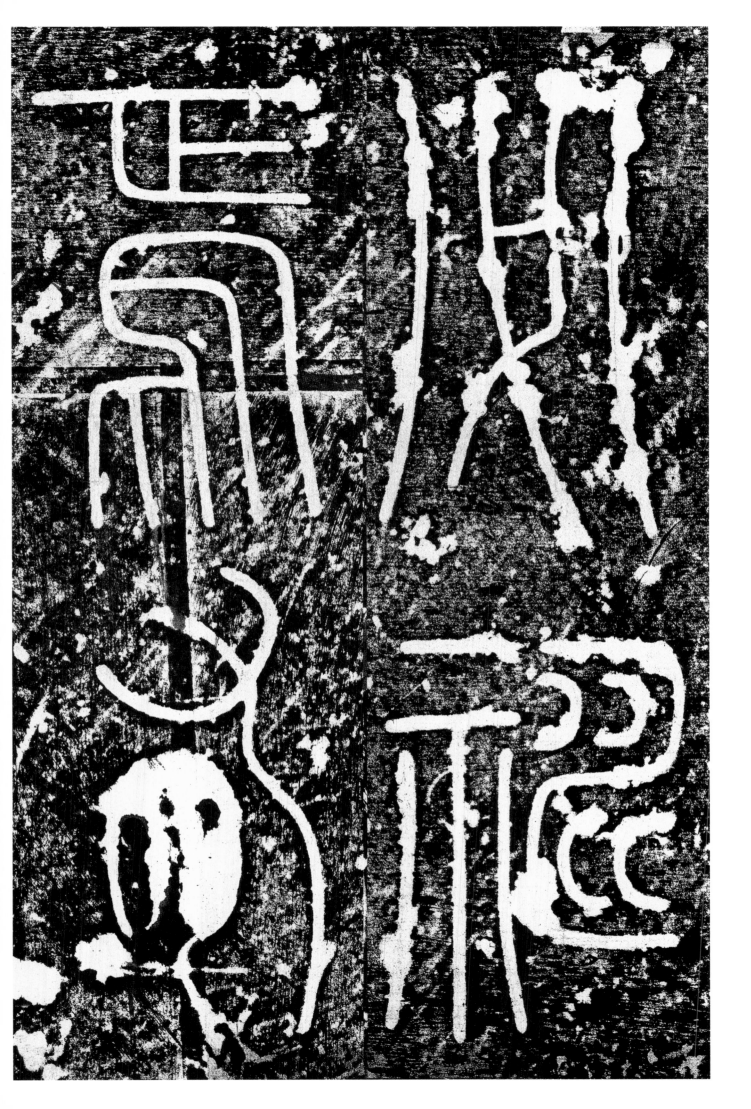

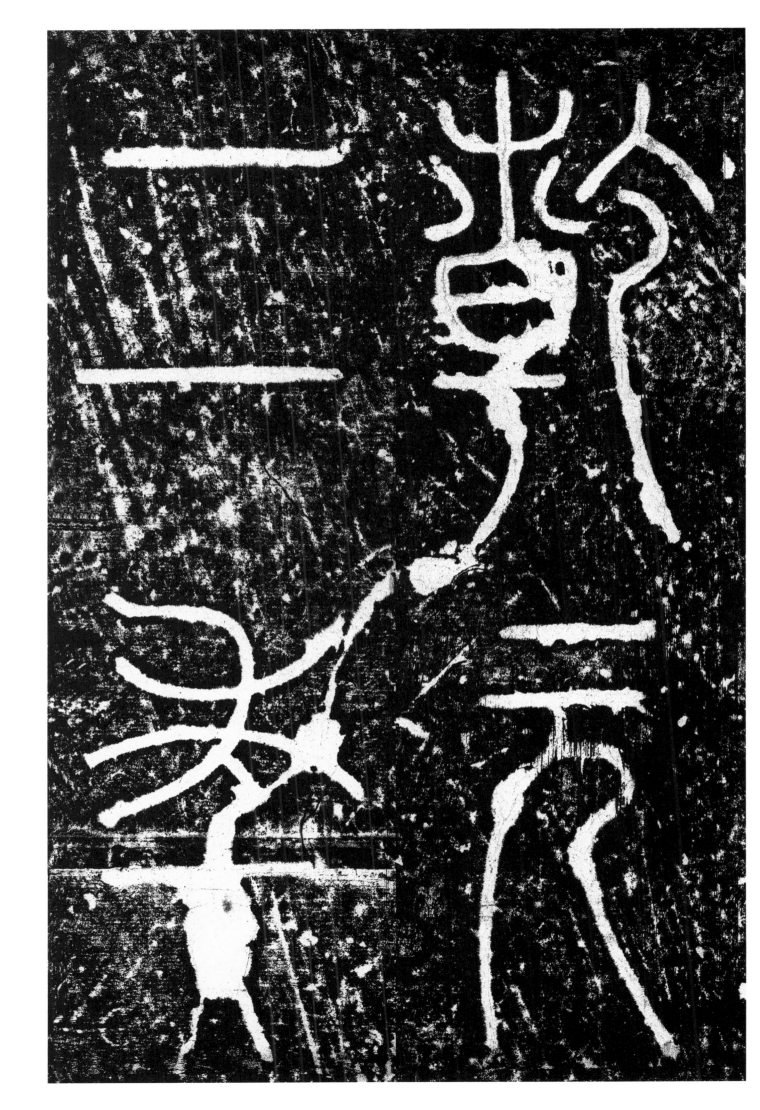

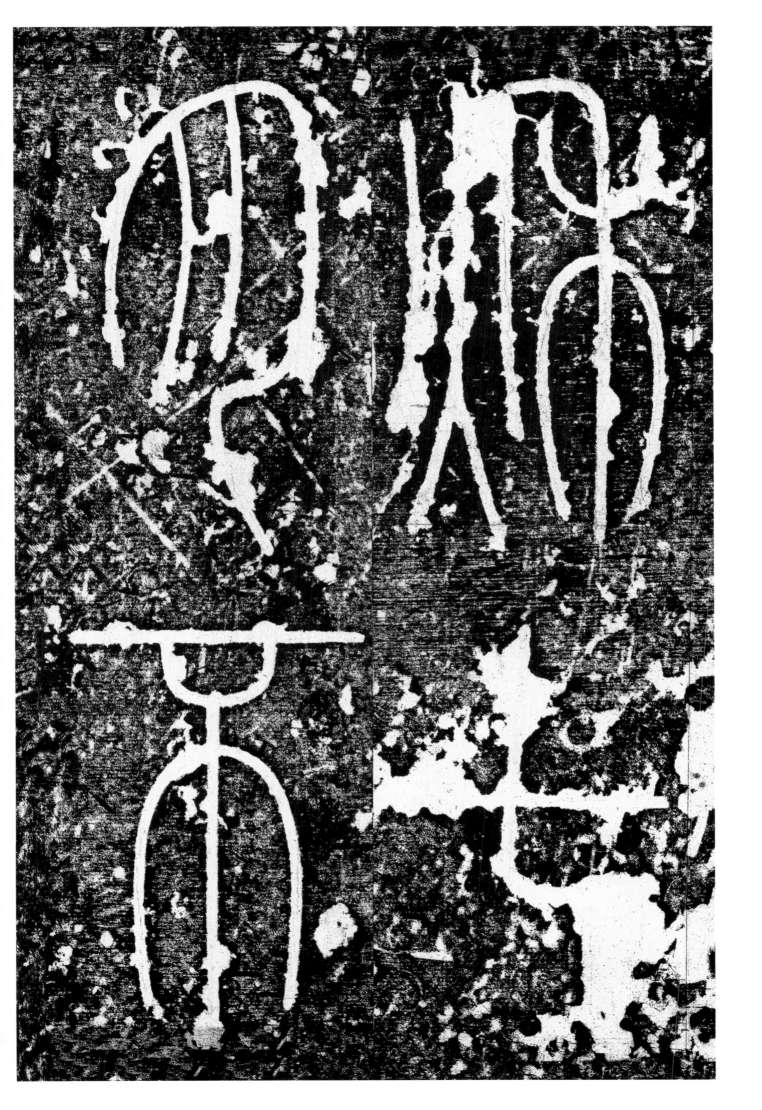

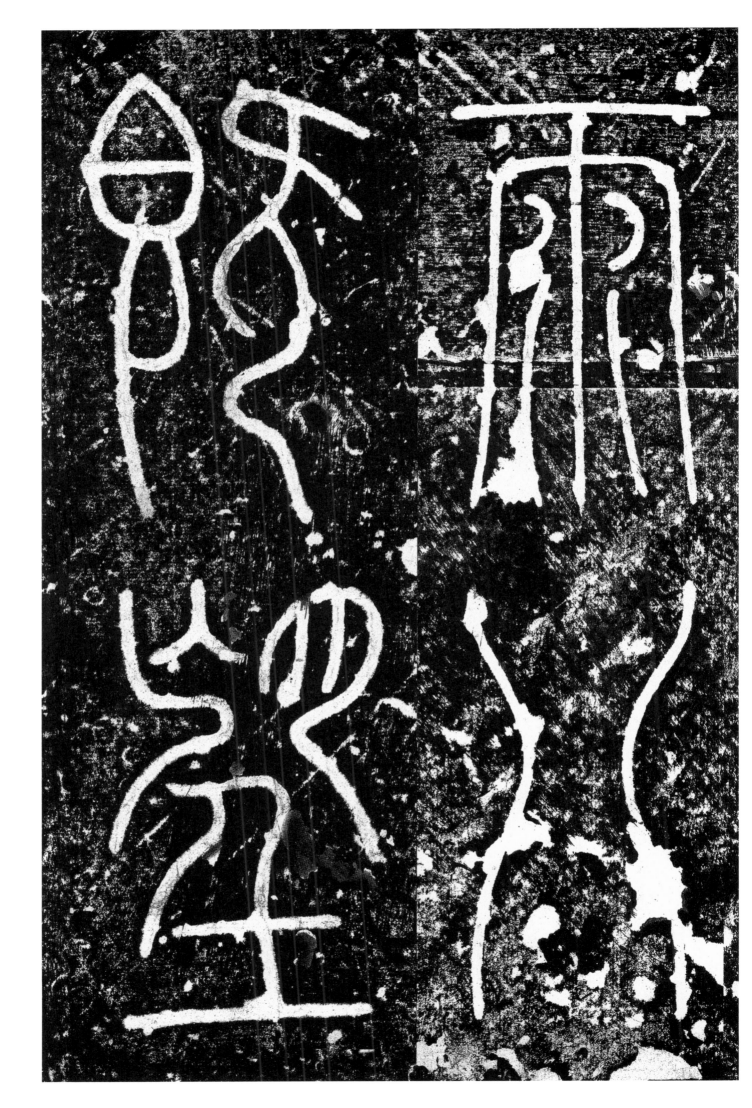

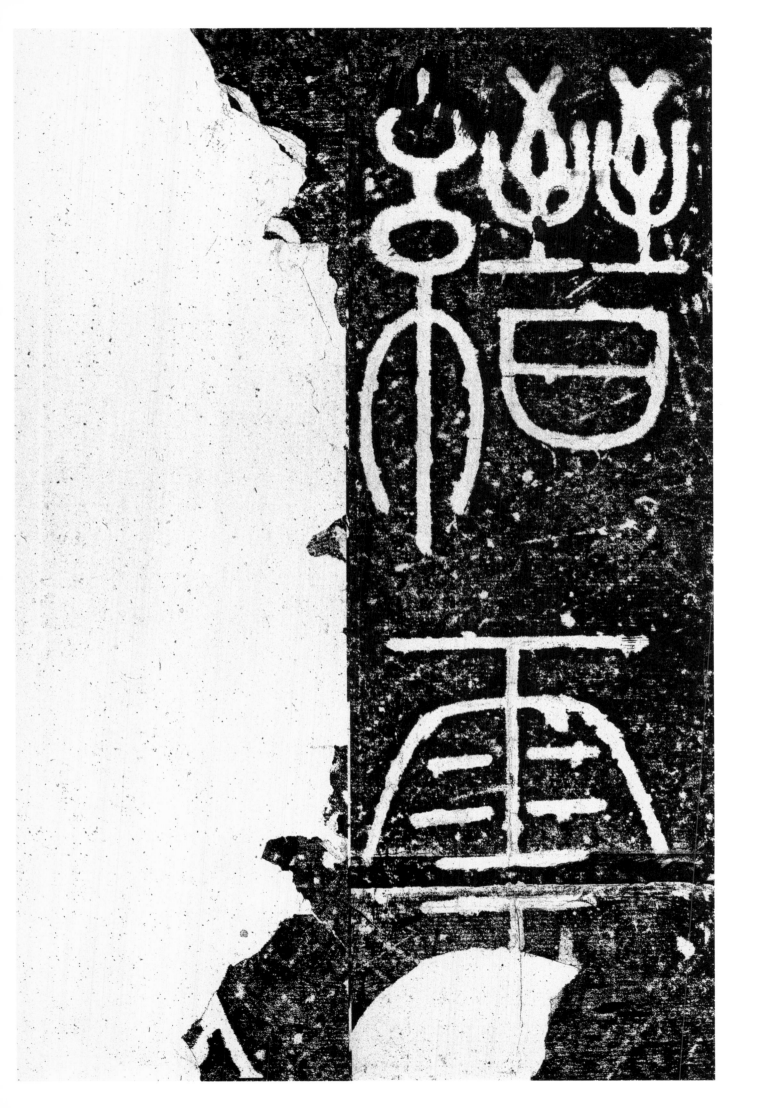

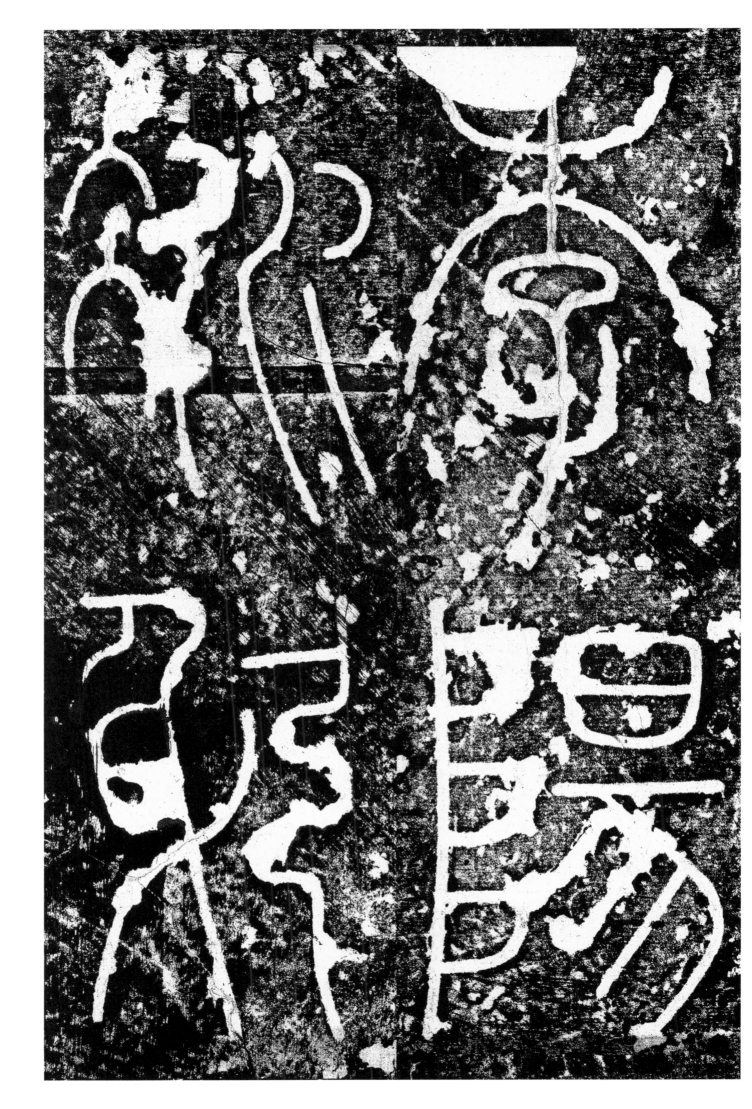

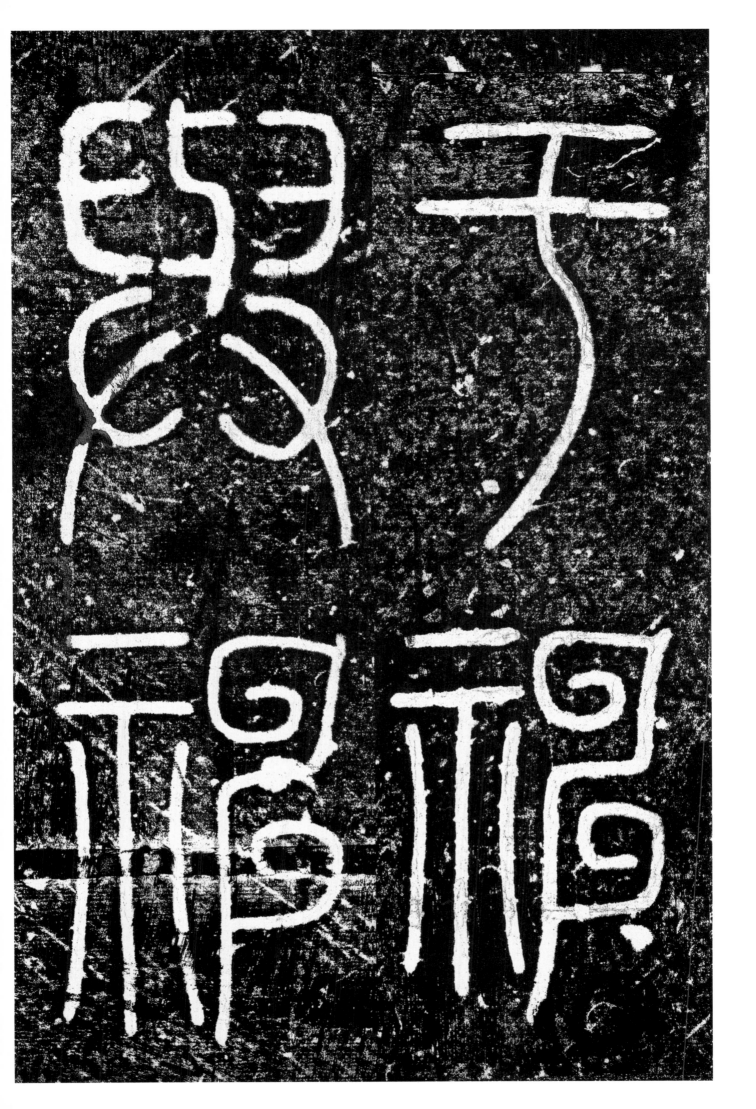

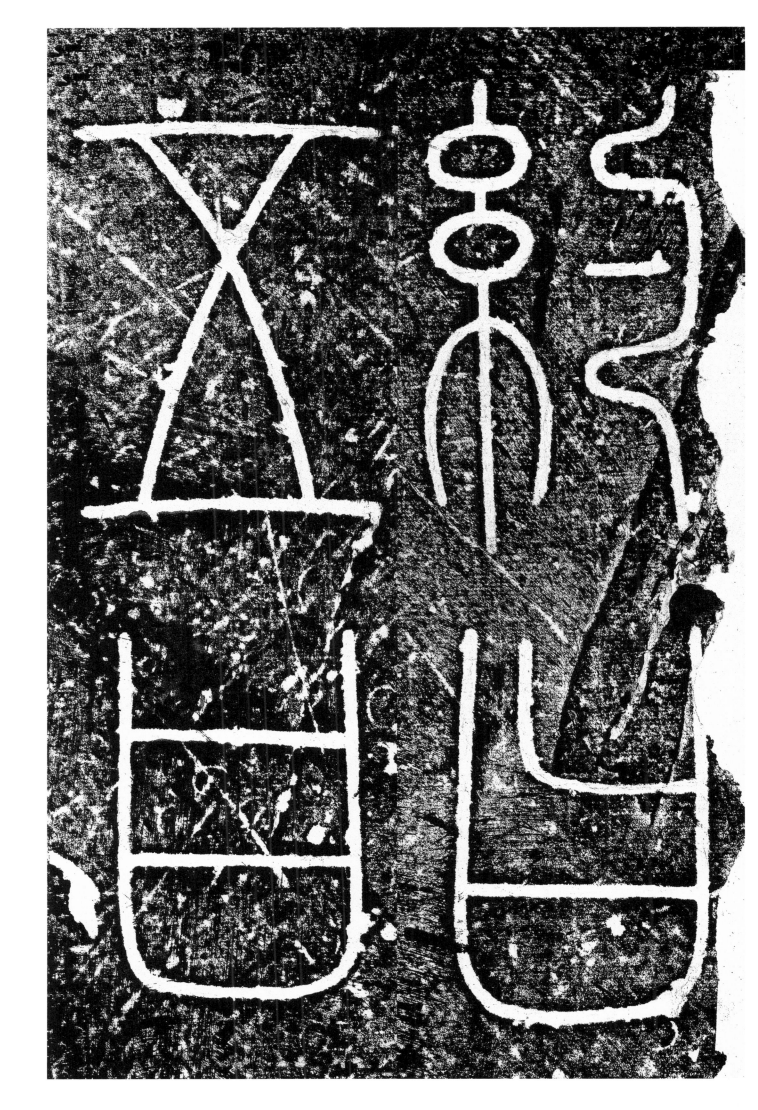

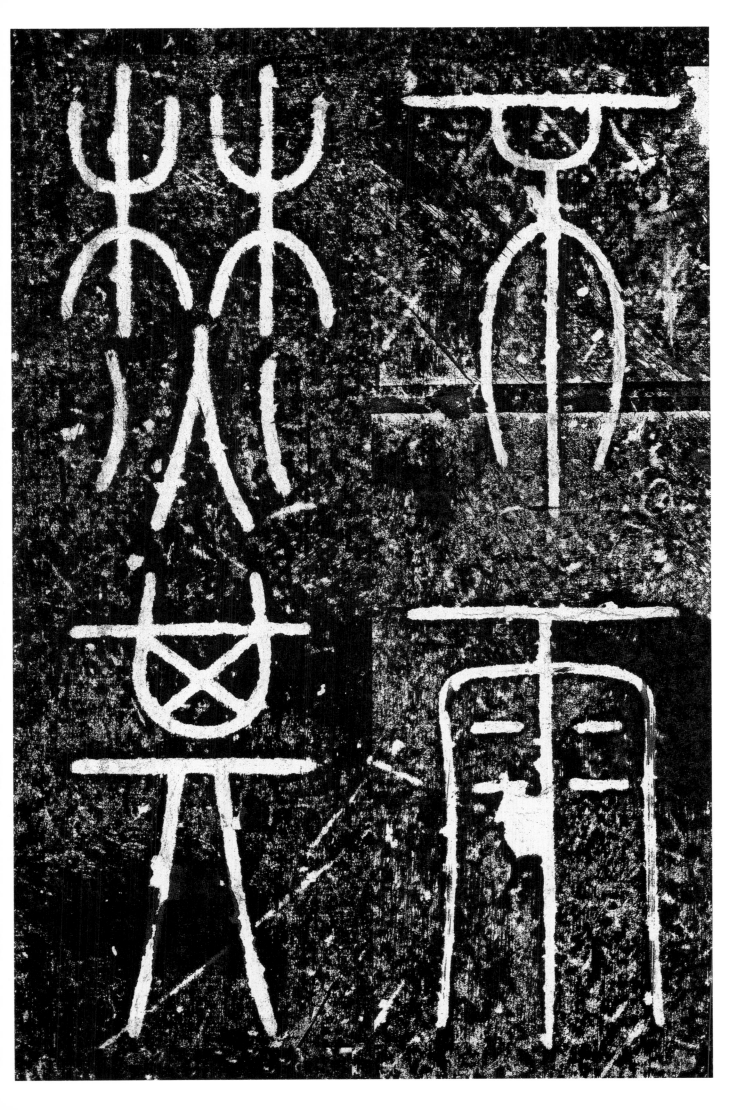

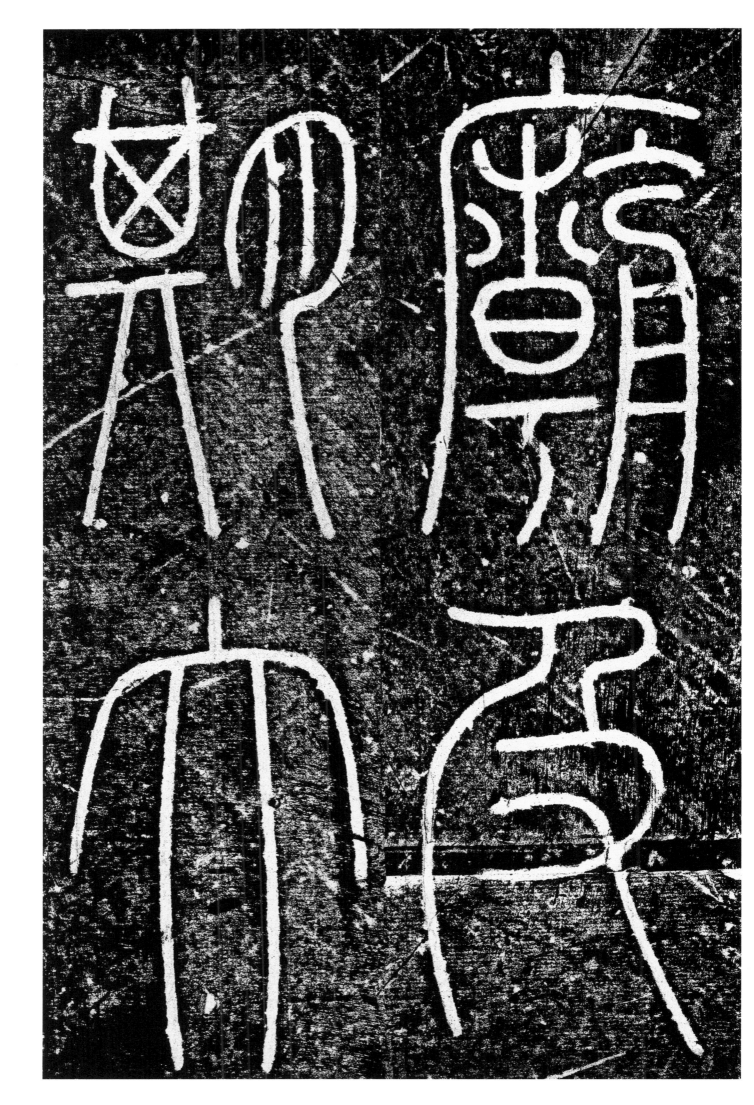

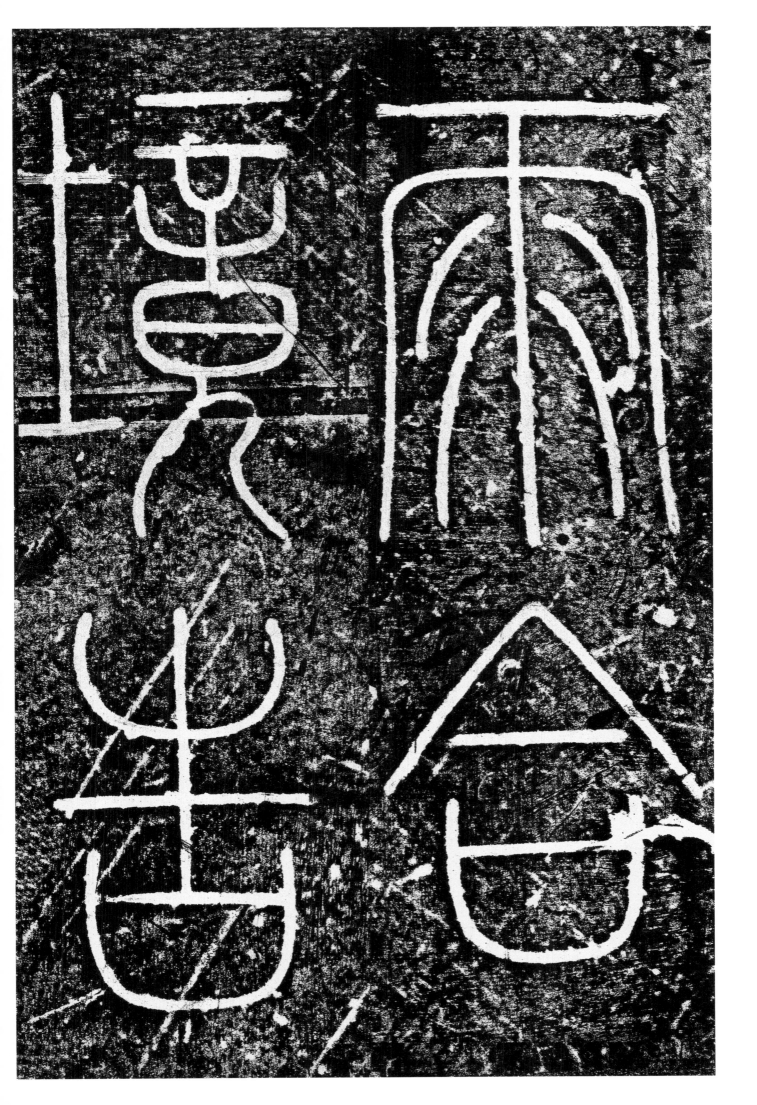

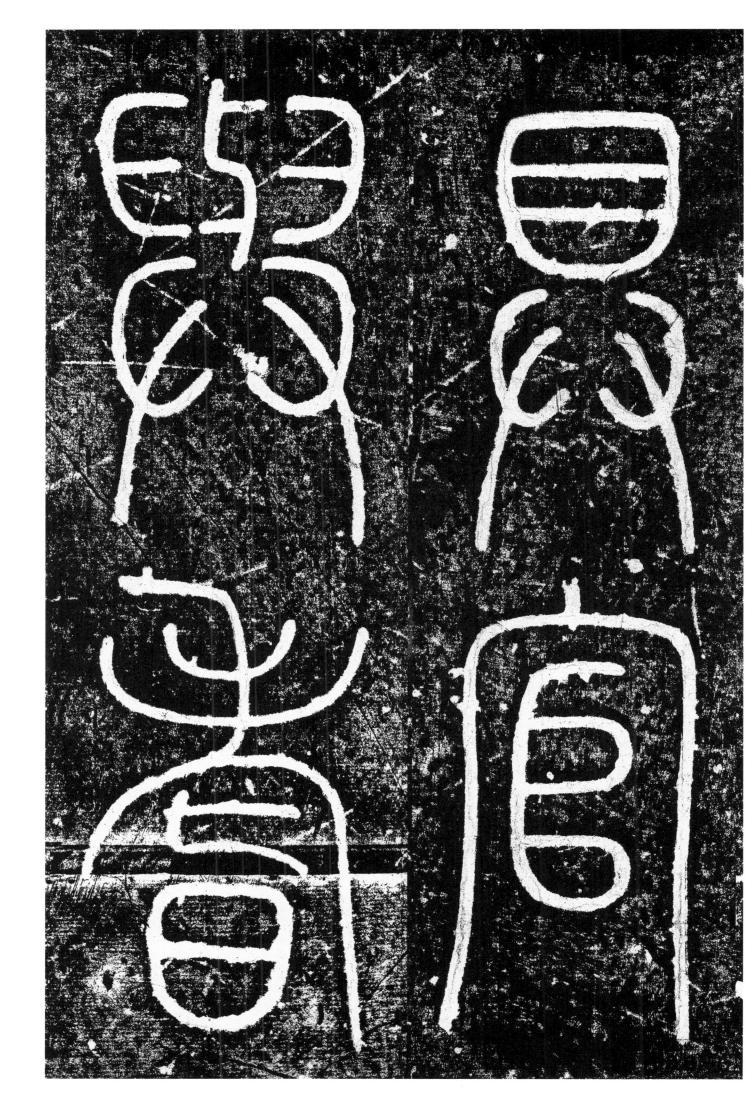

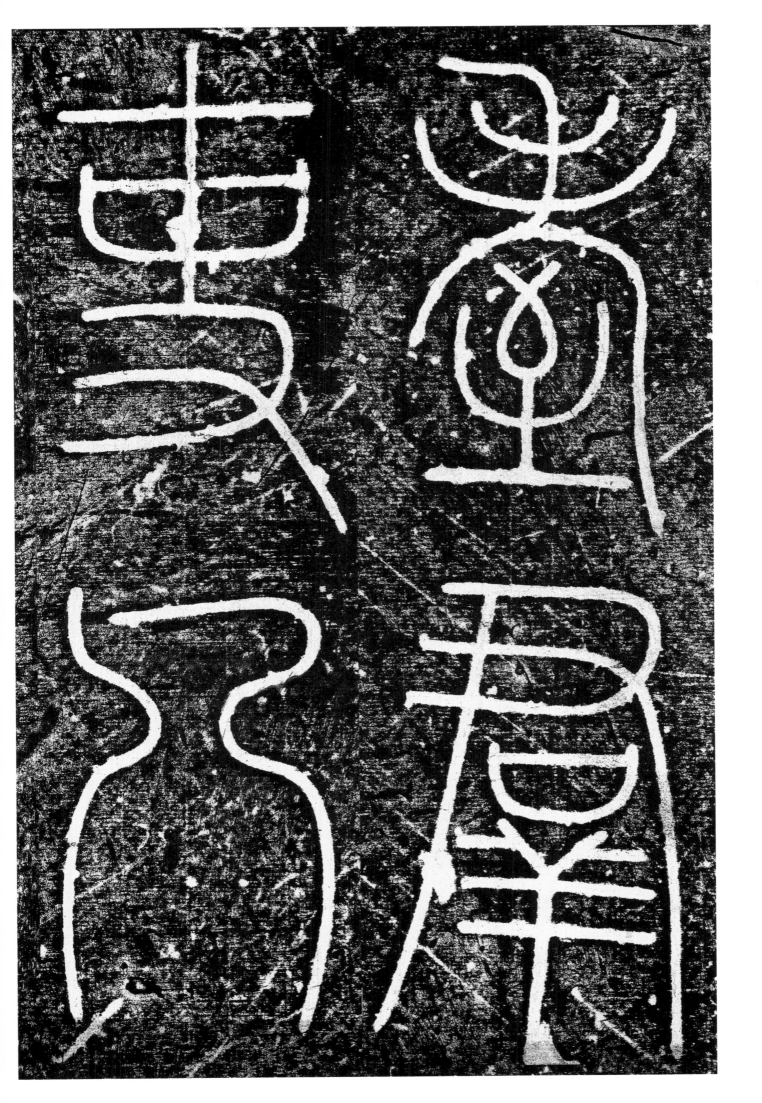

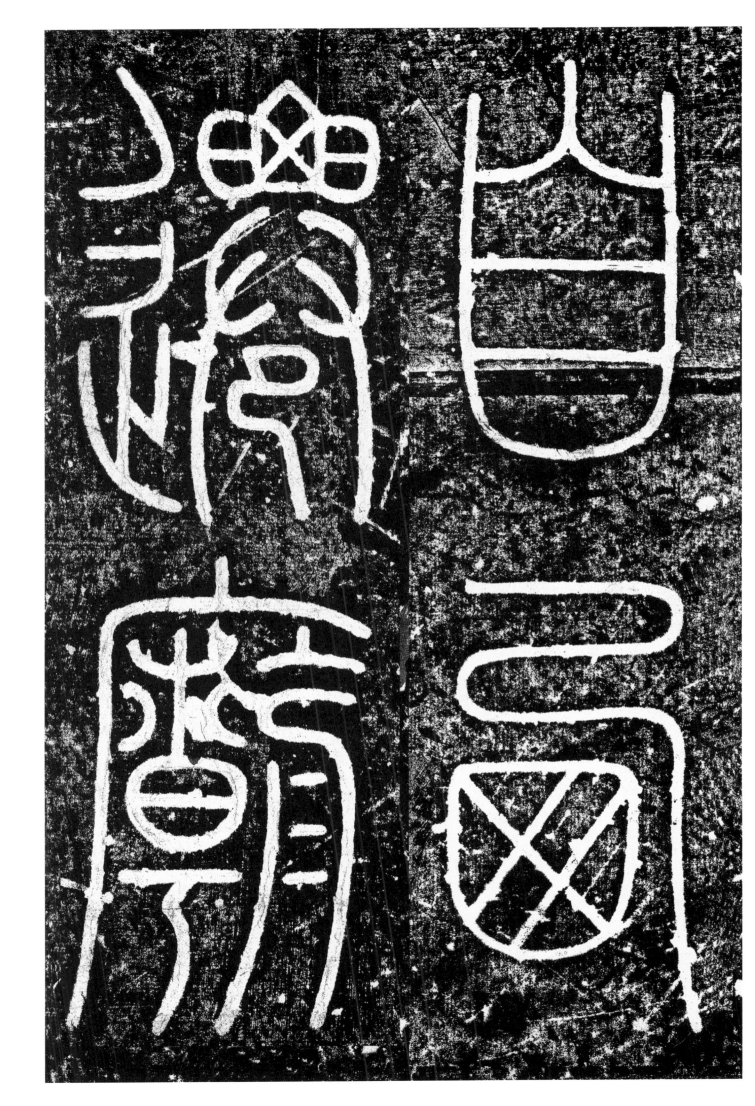

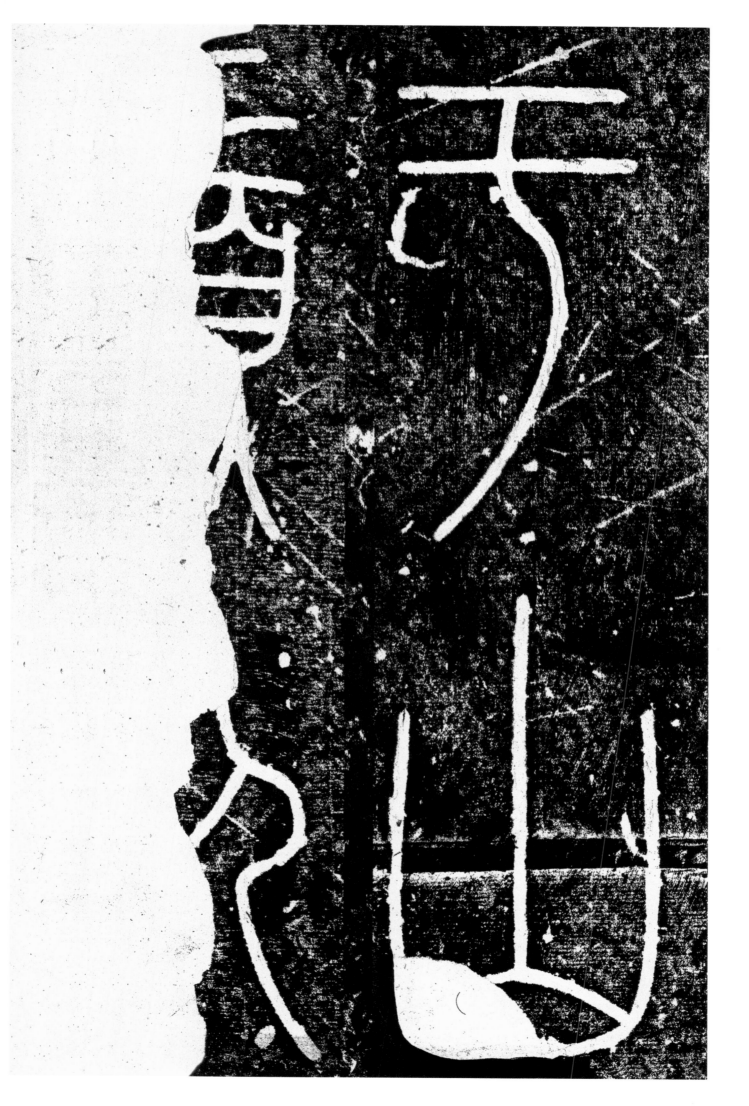

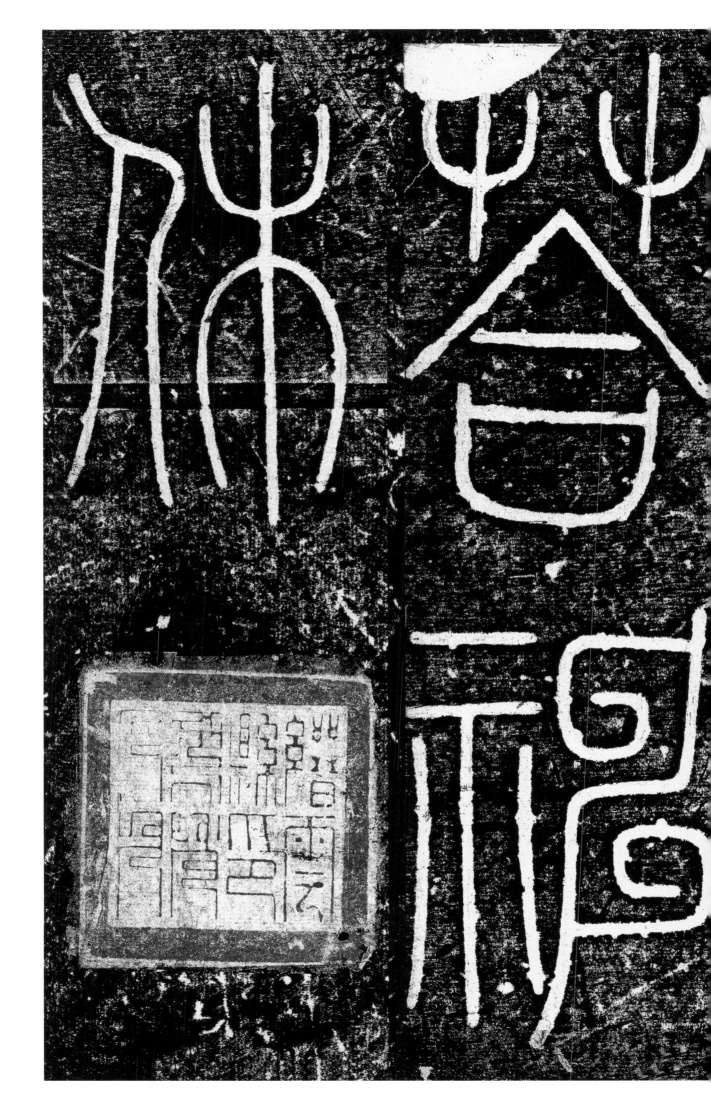